美術家傳記叢書Ⅲ ▎歷史‧榮光‧名作系列

劉生容
〈甲骨文系列No.20〉

陶文岳 著

✴臺南市政府文化局　臺南市美術館籌備處 ▎策劃

藝術家出版社 ▎執行編輯

榮耀・光彩・名家之作

當美術如光芒般照亮人們的道途，便成為我們生活中不可或缺的存在。在悠久漫長的歷史當中，唯有美術經過千百年的淬鍊之後，仍然綻放熠熠光輝。雖然沒有文學的述說力量，卻遠比文字震撼我們的感官視覺；不似音樂帶來音符的律動迴響，卻更加深觸內心的情感波動；即使不能舞蹈跳躍，卻將最美麗的瞬間凝結成永恆。一幅畫、一座雕塑，每一件的美術品漸漸浸染我們的身心靈魂，成為人生風景中最美好深刻的畫面。

臺南擁有淵久的歷史文化，人文藝術氣息濃厚，名家輩出，留下許許多多耀眼的美術作品。美術家不僅留下他們的足跡與豐富作品，其創作精神也成為臺南藝術文化的瑰寶：林覺的狂放南方氣質、陳澄波真摯動人的質樸情感、顏水龍對於土地的熱愛關懷等，無論揮灑筆墨色彩於畫布上，或者型塑雕刻於各式素材上，皆能展現臺南特有的人文風情：熱情。

正因為熱情，所以從這些美術瑰寶中，我們看見了藝術家的人生故事。

為認識大臺南地區的前輩藝術家，深入了解臺南地方美術史的發展歷程，並體會臺南地方之美，《歷史・榮光・名作》美術家傳記叢書系列承繼前二輯的精神，以學術為基礎，大眾化為訴求，

邀請國內知名藝術史家以深入淺出的文章，介紹本市知名美術家的人生歷程與作品特色，使美術名作的不朽榮光持續照耀臺南豐饒的人文土地。本輯以二十世紀現當代畫家為重心，介紹水彩畫家馬電飛、油畫家金潤作、油畫家劉生容、野獸派畫家張炳堂、文人畫家王家誠、抽象畫家李錦繡共六位美術家，並從他們的作品中看到臺灣現當代的社會縮影，而美術又如何在現代持續使人生燦爛綻放。

縣市合併以來，文化局致力推動臺南美術創作的發展，除了籌備建置臺南市美術館，增進本市美術作品的硬體展示空間之外，更積極於軟性藝文環境的推廣，建構臺南美術史的脈絡軌跡。透過《歷史‧榮光‧名作》美術家傳記叢書系列對於臺南美術名家的整合推介，期望市民可以看見臺南美術史的重要性，進而對美術產生親近親愛之情，傳承前人熱情的創作精神，持續綻放臺南美術的榮光。

臺南市政府文化局長 葉澤山

目　錄

歷史·榮光·名作系列 III

交響詩　1962年

燒金系列No.4　1965年

燒金系列No.6　1965年

結　1966年

瞑　1966年

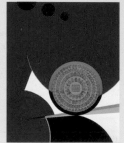

圓系列No.86
1969年

1951-60

1961-70

白色交響詩　1963年

燒金系列No.1　1966年

木枯　1969年

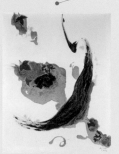

木枯　1969年

No.106　1969年

No.607　1970年

No.330　1971年

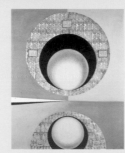

No.562　1972年

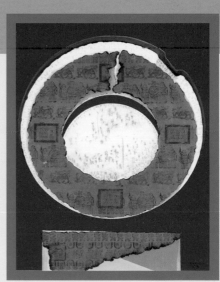

甲骨文系列No.20　1982年

No.1201　1976年

1971-1980

1981-90

No.712　1971年

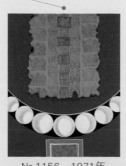

No.1156　1971年

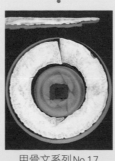

甲骨文系列No.17
1979年

圓系列No.1035
1982年

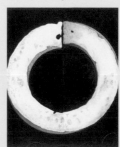

甲骨文系列No.18
1982年

1.
劉生容名作
〈甲骨文系列No.20〉

劉生容
甲骨文系列No.20

1982.11.10
油彩、拼貼、畫布
116.5×91cm
高雄市立美術館典藏

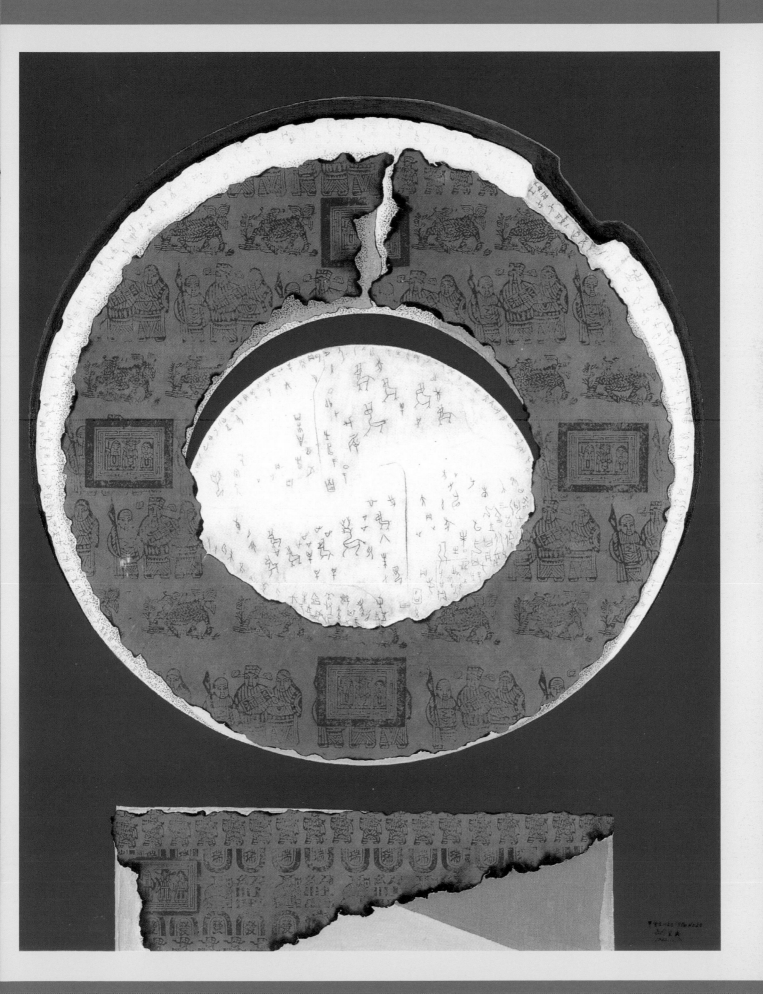

▎方圓間的奧秘

「畫畫並不意味著盲目地去複製現實，它意味著尋求各種關係的和諧。」這是有「現代藝術之父」稱謂的法國畫家保羅・塞尚（Paul Cézanne, 1839-1906）對繪畫創作提出的深刻見解，他從自然中解析出單純的圓錐體、球體和圓柱體等造形概念，影響後世藝術家的觀念和創作深遠。

當然塞尚無法預料到，才在他過世後的第四年，一個比傳統繪畫更自由大膽、充滿幻想表現的「抽象畫」由俄國藝術家康丁斯基（Wassily Kandinsky, 1866-1944）在一九一〇年創造出來。

臺灣藝術家劉生容正是抽象畫風格表現的畫家，除了抽象畫豐富的質感創作外，他又融入拼貼綜合性技法，總是讓人驚豔於材質表現的細緻和創作

[左圖、右下圖]
1970年，劉生容於日本岡山家中畫室創作，以焚燒金紙為創作元素，拼貼於畫布上。其後為作品〈No.32〉。

[右上圖]
1962年，劉生容於日本東京竹川畫廊舉辦首度個展。

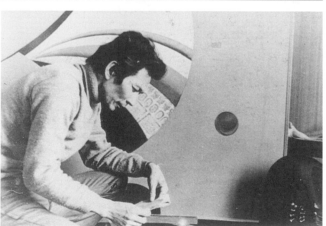

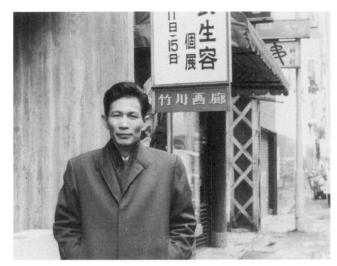

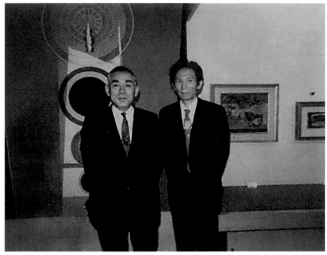

上的得心應手，讓繪畫性和設計性並陳，特別是他後期作品除了燒金拼貼技法外，還加入甲骨文字符號創作，讓畫面充滿了東方造形特色，而〈甲骨文系列No.20〉作品，無疑是這一系列創作中的重要代表作。

燒金拼貼的創作特色

燒金紙是一種源自於中國民間宗教性儀式的行為，傳說在陽間燒金紙後，象徵人間貨幣能夠藉此轉化到陰間使用，基本上燒金的土紙還有不同種類的區分：「金紙」使用於祭拜神祇，「銀紙」用於祭祀祖先，其他「準紙錢」（又稱冥紙）則用於鬼界。當劉生容使用燒金紙拼貼形成個人獨特創作語彙後，這個材質和手法一直在他繪畫中不斷地重複運用和出現，這些土紙融入繪畫裡，與顏色和不同的造形混融互動，象徵東方精神的再現。

燒金的殘缺也呈現美感

相信到訪過巴黎羅浮宮的人一定會對羅浮宮三寶之一的古希臘雙翼勝利女神石雕像印象深刻；因為在出土的雕像外觀上，獨缺了女神頭像，對於

完整度來說雖是缺憾，然而如以藝術欣賞角度來看，雕像本身的「殘缺」，反而賦予了欣賞雕像的另類美感，讓我們能細心品味被海風吹拂起的雕像衣裙充滿了多麼真實的動感張力，這是「殘缺」的藝術仍然充滿迷人魅力的地方。〈甲骨文系列No.20〉的作品中就帶有「殘缺」的美感特質，來自燒金紙拼貼邊緣燒灼的外表，燃燒後的殘缺造形，形成某種神秘的美感氛圍和趣味。

對劉生容而言，當然他使用此材質來自於一次偶然的意念，根據他在〈殷代的「燒金」與我的畫〉自述裡提到：「當年在東京新田畫廊舉行個展時，結識畫家土味川獨甫君，回臺灣之後，也常與其書信往來，彼此是很親密的朋友。過五年後我欲再度前往日本時突然接到至友亡故的消息，十分震驚和惋惜。我想，送給亡友臺灣土產也無濟於事，至少該為他做些什麼以告慰在天之靈。於是在旅行袋裡裝了一些小時候祖母告訴我的：多燒給祖先，在彼世的祖先就可過得富裕充足的金紙，然後把這些金紙帶到亡友墳前供上，我無法把金紙摺整齊後擺成金字塔形，只好草率地擺在地上，點上火，向亡友表示慰問之意。可能是地面濕冷的緣故，相互重疊又厚重的金紙無法全部燒完，留下一些紙燒了一半的『燒金』。」[1]

劉生容回憶幼年時聽祖母談起「燒金」的不可思議傳說，當然在幼小心靈裡，金紙雖燒化為烏有，為什麼在彼岸的陰間，還能變成金錢使用呢？這是當時無法理解和覺得不可思議之事。現在他望著給好友的燒金紙過程，凝視著燃燒金紙熊熊的火焰，當紙不斷地在焚燒過程中蜷曲消失，突然他察覺在內心深處湧起了新生命的能量感覺，那些殘留金紙的影像和色彩，邊緣四周黝黯色的燒痕，還有燃燒時強烈的火焰顏色，都震撼與扣住他心弦，在不知不覺中，採取燒金的拼貼風格，把有燒痕的金紙裱貼在畫布上創作。

▌破壞也是一種創造技法展現

劉生容的燒金紙拼貼融入繪畫創作裡，開創個人不同的創作領域和觀賞角度，原本繪畫的完整性，因拼貼不同材質，還有燒過不規則外緣形成材料

1　劉生容，〈殷代的「燒金」與我的畫〉，《方圓之間——劉生容紀念展》（臺北市：臺北市立美術館，1997.8），110。

的對比空間與想像張力。這種先行破壞的創作行為，有趣的是讓我聯想起義大利藝術家封答那（Lucio Fontana, 1899-1968）切割畫布的創作，同樣都是創作先融入「破壞」的表現。封答那作為極限主義的創作始祖，他最為人稱頌的藝術創作就是「切割畫布」，他曾經說過：「我不願畫一張畫，我是要開啟空間，創造一種新空間的藝術，與天體空間的綿延無盡有關，它是超越了影像的平面表象。」

在一個平面空間（畫布），割開了一道長長的細裂縫，無疑讓原本完整的畫布有了穿透空間，與上下（內外）不同的空間接觸。感覺上這個「破壞」行為本身打破了某種繪畫恆常秩序與創作規則，當然許多寶貴實驗性的創作免不了要歷經破壞的過程，如果說殘缺也是畫作美感的一部分，那麼在劉生容的畫裡，這些「殘缺」也成為之後畫面創作的重要主體，而「破壞」本身的創作也就構成了美感的重要手段。

日本《東京新聞》說：「劉生容君以紅、黑、綠三種顏色作為基礎，以其特有的閃電式手法，使畫面充滿了特殊的效果，令觀眾獲得強烈的印象與共鳴。……融合新舊兩時代的技法，而表現哲學與幻想人生。他利用中國民間祭拜用的金紙作畫，呈顯了極獨特的效果，不愧為中國畫壇的鬼才。」[2] 而這位被日本藝壇一再讚譽有加的鬼才畫家劉生容可不會因此而自滿，當他對燒金拼貼繪畫創作熟稔後，又跨越了另一個創作里程碑，自主性的融入甲骨文符號，創新他的繪畫。

2 莊伯和，〈劉家的另一對父子畫家──劉生容、劉文裕〉，《雄獅美術》111期（五月號，1980）：70。

[左圖]
無處不畫布，圖為劉生容在日本岡山家中的和室門上所畫油畫。

[右圖]
劉生容在日本岡山的住宅及畫室。

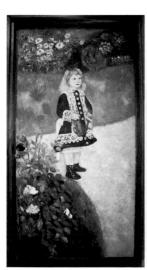

甲骨文字符號的魅力象徵

我們都知道中國文字充滿了造形魅力，如果單純的以六種造字法則來形容，簡單的說：「『象形』就是具象輪廓的形體表現，『指事』如同抽象藝術的記號表現，『會意』好似藝術多元結構的融合。另外中國的書法表現，更是脫離不開造形美感形式的要求。這個東方經典的書寫美學，從端正的楷書、方圓的隸書、嚴謹的篆書到縱逸的形書和放任的狂草，每種字體的書寫皆牽涉到造形的美感、內涵和精神表現。」[3] 甲骨文字作為中國殷商時期書寫使用的古老文字，它是中國文化與歷史共同創造下的結晶。

已故著名藝評家顧獻樑特別提到：「十年以來，他的作風，從靈機觸發的自由式，到萬馬奔騰的豪放式，到力求安定的幾何式；在構圖上是空間越來越寬暢，在色彩上是由單純而複雜而簡明而沉著；甚至走向白灰黑中和色或原色中和色並存，他初入中年，也漸漸邁進成熟的階段。更最近，他從臺灣的民俗原始資料，民間燒金（冥紙），聯想到中華文化起點的的甲骨文也與焚燒有關，而直覺到：火乃天（自然）人合一（溝通）的一大神祕力。如此這般的一般民族的、歷史的、文化的、藝術的火，正在焚燒著；在焚燒中，劉生容最後最成熟的繪畫風格，相信就慢慢的，細細的會百鍊成功。」[4]

當然一九七〇年之後，劉生容除了在圓系列作品中持續的關注宇宙運行變化，注重其結構、呼應和穩重的畫面表現，而在圓形的周圍或內外，又增加了黑色細點式的表現技法，這種類似點描技巧，劉生容曾形容：「這些細點的創作代表宇宙中無限的生物和存在的特質，一個點代表靜態，兩

3 陶文岳，「藝術‧藝述」專欄，《和泰智庫》第18號刊（2013年秋季）：21。

4 顧獻樑，〈中日新畫因緣錄第一篇〉，《懷念劉生容》（日本岡山市：劉文彰，1998.8），6。

劉生容夫人與女兒劉妙珍（左1）、次子劉文裕（右2）及三子劉文隆（右1）合影於大阪機場，圖中劉夫人身上的洋裝亦是劉生容所繪作品。

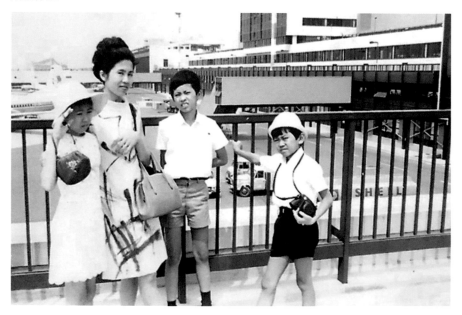

[左圖]
1975年，劉生容（左）於
日本東京都美術館「日華
美術交流展」與曾培堯於
作品〈圓系列No.1110〉
前合影。此作現藏於日本
廣島中國放送局。

[右圖]
1976年2月，日本第一美
協友人來臺訪問，與劉生
容（右1）、曾培堯（左
1）於國立歷史博物館典藏
的劉生容作品〈圓〉前合
影。

個點以上則是象徵動態的表現。」[5]

　　劉生容的〈甲骨文系列No.20〉，除了展現遠古時代「天圓地方」的構成概念外，他以燒金紙拼貼圓與方形結構，燒灼下的金紙，邊緣呈現不規則的波浪形，有趣的是畫面上圓形的「環」以「玉玦」的形式呈現。「玉玦」在古代是屬於佩玉的一種，形如環而有缺口。因為「玦」與「絕」同音，所以古人使用「玉玦」表示決斷之意。那麼，劉生容在畫面上以「玉玦」的造形表現，是要顯示在世之人與過世之人的訣別之意呢？還是特別針對畫面美感造形上的要求運用？這也就是耐人尋味的議題了。這個「玉玦」的造形底下又圈了一層白顏色的「環形」與圓形，在其上書寫甲骨文字符號，在中國紅底色襯托下，顯得醒目而特殊。

　　北宋著名的文學家蘇軾所寫的〈水調歌頭〉，道盡了相聚短暫的人生與自然滄桑變化，這些詞句相互映照且辯證生命。劉生容認為「……時代是一直在進步，在現代與古代混和的想法中，作品也許會被時代的波濤所吞沒，但他依舊從『燒金』的觀念出發，在『土紙』之上置版畫的各種趨向，為了發現回想古代及在進步的現代感覺之調和，仍是今日在畫布上要追求的。」[6] 我想他努力追求「古今之辯」的創作情感，正也是成就他執著於獨特藝業的必然元素。

5　訪談劉生容夫人陳香閣女士和三子劉文隆先生。陶文岳採訪（臺北市：2015.12.6）。

6　《方圓之間——劉生容紀念展》（臺北市：臺北市立美術館，1997.8）。

2.

燃燒心靈和精神的悸動
劉生容的創作世界

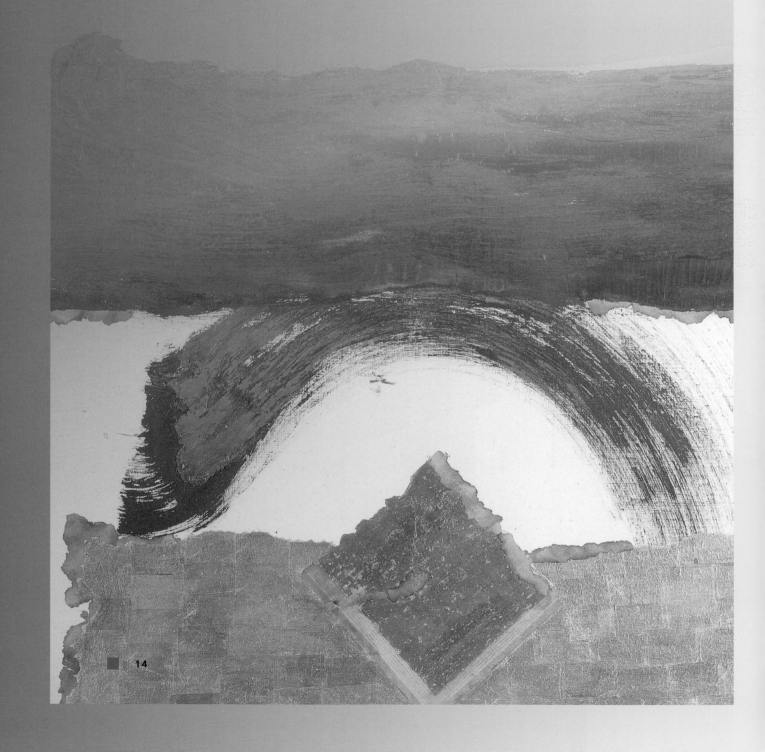

不滅的藝術光輝

「藝術是一場真刀實槍的輸贏，必須要有極大的的勇氣與堅強的決心，它並不是一場拿刀揮劍的比武，因為那只要比畫精采美妙即可；所以繪畫不祇是求畫面的完美，而要有深刻的意義與文化內容。」—— 李石樵[1]

1　潘小俠，《臺灣美術家100年》（臺北市：藝術家出版社，2005），39。

這是臺灣前輩藝術家李石樵以自身創作藝業的感悟，發人深省的話語。這幾句嚴肅的話題與內容，切中要害地勾勒出，作為一位藝術家應具備對文化與歷史的責任和理想情境，這也正是許多有見地、有意識的藝術家甘願擁抱「藝術」這塊巨石，主動背負和義無反顧地投入創作領域裡，而且還勇往直前邁進的主要原因。我們也常常看到藝術家喜歡和「時間」競賽，同時也甘願與「時間」為伍，在漫長的創作生涯中，是拉長的「時間」距離讓「藝

[左圖]
劉生容　自畫像　1953
油彩、木板　36×29cm

[右圖]
劉生容神采

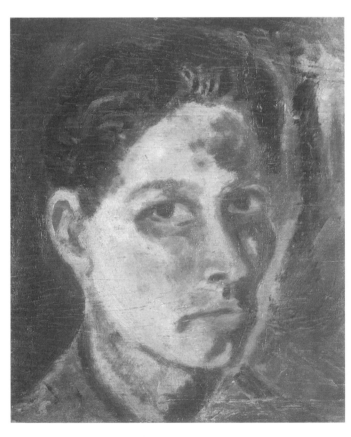

術」延伸了存在的價值，同時也讓藝術家在生活體驗中揮灑理念；在臺灣畫家劉生容的身上，我們看到了這種不滅的藝術光輝。

不容忽略的臺灣現代畫家

劉生容，一位在臺灣早期繪畫發展史中，占有重要地位的畫家。他的繪畫創作沒有受過正規美術教育薰陶，和當時同儕大多偏向於「類印象派風格」的畫家有絕大的不同，無疑是屬於較獨特的畫家。他不像其他臺灣前輩畫家那樣被藝壇及大眾所熟悉，這可能與他長期在日本生活有關，但是就臺灣現代繪畫創作的角度來說，當大部分臺灣畫家還著重於寫生風景的畫面結構研究和繪畫技巧表現時，他已轉入抽象繪畫和複合媒材領域開發探討，並且融入在地性文化並吸收歷史養分，所以他創作出的藝術作品內容，也就散發某種不可言喻的文化與歷史魅力，深深打動觀賞者內心深處，也令我們無法忽視其存在的價值。

當然在六〇年代初期，抽象畫在臺灣曾經引起不小的藝術論戰，像「五月畫會」和「東方畫會」的許多成員，都曾投入抽象繪畫創作行列，而「東方畫會」的精神導師，也就是有「臺灣現代繪畫先驅」稱號的李仲生也是以抽象表現風格為主。他們創作的抽象畫大多傾向以線條、筆觸和色彩來表現，和劉生容後來發展的抽象風格有所差別；劉生容在畫面上還加入拼貼技法，亦即繪畫加版畫，同時使用中國民俗文化的元素創作，例如結合民間版印「燒金紙」所形成的理性抽象結構表現，以及融入焚燒、殘缺和拼貼的複合媒材手法等。他創作的燒金紙拼貼造形多樣化，有單一形式，也有利用圖案本身和字形結構再行排列組合，形成多樣化的視覺美感。這是劉式風格的重要創作元素，也在臺灣現代藝術發展過程中挹注了材質新意。

英國文學家莎士比亞曾說：「充實的思想不在於言語的富麗，它引以自傲的是內容，不是虛飾。」劉生容創造了燒金紙拼貼的複合性藝術表現，將源自民間手工的土製紙融入藝術創造，同時吸收和運用中國文字的造形美感，另外也將中國甲骨文字以符號象徵性的方式引入繪畫創作中，增強內涵

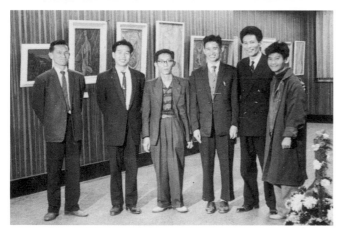

與構成表現，這些都是他作品與眾不同而特殊的面向。

多元的抽象內容與複合媒材創作

　　抽象藝術發軔於一九一○年，由俄國畫家康丁斯基所開創，他熱愛古典音樂，將音樂旋律與節奏表現在繪畫創作裡，利用自由輕鬆大膽的線條筆觸表現，或是深具神秘性的符號與圖騰組構，在畫面上營造了視覺的韻律和節奏感。無疑抽象畫將平面繪畫的空間實驗推進了一大步。簡單的說，如果以抽象的內容形式來區分，抽象畫又分成熱抽象和冷抽象兩大部分，前者有抒情抽象（例如：康丁斯基、李仲生、趙無極、朱德群）、抽象表現（例如：杜庫寧[Willem de Kooning, 1904-1997]、帕洛克[Jackson Pollock, 1912-1956]），

1960年代初期，劉生容攝於臺南自宅畫室。

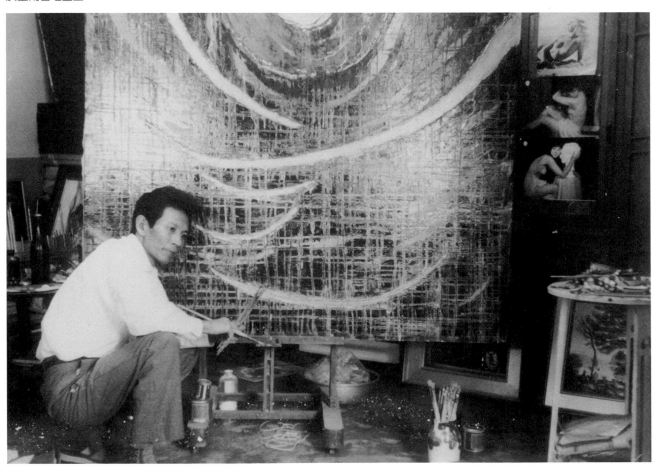

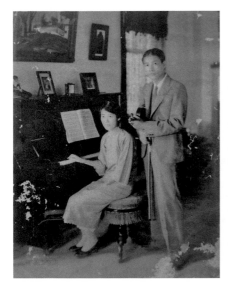

後者有幾何抽象(例如:蒙德利安[Piet Mondrian, 1872-1944]、馬列維奇
[Kasimir Malevich, 1878-1935])。劉生容早期創作的抽象畫較感性,表現內心
情緒的繃張,帶有濃郁強烈厚實的筆觸情感和充滿畫面的視覺性張力;後期
則愈趨向理性表現,加入「燒金」實物拼貼,以圓形、方形和矩形的造形綜
合運用,注重完整、絕對的畫面結構呈現,富設計感,追求某種神秘的內在
精神和多元性材質的創作體現。

▍畫家自學繪畫的創作道路

劉生容,一九二八年出生於臺南縣柳營鄉士林村的世家,在家中排行
第二,祖父是前清進士,父親熱愛音樂、藝術,經常彈奏小提琴、鋼琴。
一九三五年就讀於臺南末廣公學校一年級,直至一九三九年,他九歲那年
全家移居到日本東京目黑區居住。一九四一年,時年三十七歲的父親不幸早
逝,幸好他與當時也在日本的三叔父劉啟祥很親近,經常至他的畫室玩耍並
學習繪畫,促使他未來走向專業藝術創作的道路。

劉啟祥(1910-1998)作為臺灣第一代前輩畫家,早年留日,也是最早留
法的臺灣人之一,身上充滿了歐洲的浪漫氣息,不管是為人處事和創作丰采

1981年，在臺灣攝影大師柯錫杰的攝影個展中，當年的逃兵三人組（左起劉生容、柯錫杰、鍾曉星）難得聚首合影。（柯錫杰提供）

都深深影響了幼年的劉生容，常常藉口逗留在劉啟祥的畫室裡，看著叔父畫畫和聽他敍述歐洲生活、參觀美術館和藝術相關的趣事，從小耳濡目染在心底烙印下深厚創作因子。劉生容喜歡音樂、愛拉小提琴的興趣，或許遺傳至父親，而留法的劉啟祥也深愛音樂，當然也影響著劉生容。

　　藝術家一生的創作，當然不會都只維持在一種風格表現，以劉生容來說，雖然藝術的興趣從小受三叔劉啟祥開啟，劉生容卻是直到一九四九年，二十一歲時才開始自學繪畫。但因為從小耳濡目染，再加上對於藝術創作的天賦，雖是自學繪畫卻進步神速。這之後又歷經一件大事，更增加了他的人生閱歷和體驗，這件事也就是逃兵事件。

1960年代，劉生容不僅善於演奏小提琴，亦收藏名琴。

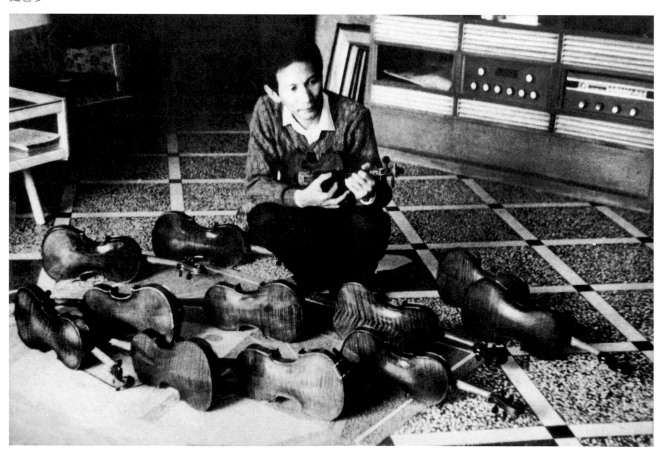

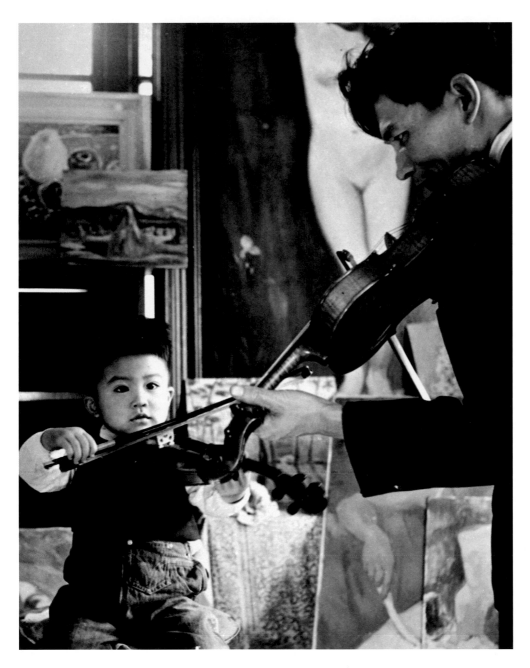

1956年，臺灣攝影大師柯錫杰拍攝的劉生容與長子劉文彰合奏畫面，至今仍是柯錫杰的得意之作，現亦懸掛在日本岡山市的劉生容紀念館中。（柯錫杰提供）

一九五○年，劉生容自學繪畫後的一年，一月份在臺南志願入伍當兵，隨即因看不慣軍中的腐敗和黑暗，入伍不到第三天就和衛兵發生衝突而被關禁閉，但他敢做敢為的表現卻被軍中同儕視為英雄。四月份和臺南同鄉柯錫杰（現為臺灣知名攝影大師）、鍾曉星（八二三炮戰期間擊落米格機的空戰英雄）等三人相約利用採買的機會逃兵，開展漫長逃兵生涯。他和柯錫杰兩人一起到處流浪躲避軍中通緝，還曾北上躲在臺北縣新莊市樂生痲瘋療養院。當時劉生容的一位親戚正擔任療養院的院長職務，他們認為躲在痲瘋療養院中是最安全與合適的地方，吃、住、生活都不愁。劉生容這段期間為了抒發自己壓抑和緊張的心情開始創作一百號大幅油畫，細心描繪痲瘋病人。

1973年，劉生容（右）與藝評家顧獻樑合影。

劉生容年少時與三叔父劉啟祥所居之臺南柳營故居（何慧光攝影）

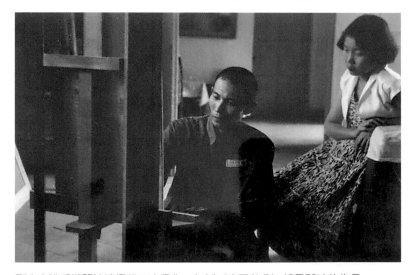

劉生容逃兵期間持續畫了不少畫作，包括〈庭園秋色〉都是那時的作品。

十二屆省展出品（教育會獎）

劉生容　雞

根據柯錫杰回憶：「當時劉生容每天觀察痲瘋病人，畫了一張痲瘋病人的巨幅油畫。後來他將這件作品連同一張〈庭園秋色〉風景畫以『劉丕承』之名送去參加省展比賽，時任畫展評審委員的劉啓祥很喜歡他描繪痲瘋病人的作品，覺得畫得很逼眞，可惜不受其他評審青睞，大家覺得這張畫太過恐怖而直接，因而落選，反而他的風景畫入選。那張痲瘋病人油畫作品後來捐給療養院，在那裡掛了好久。」[2]

　　從逃兵、自首到退伍後，一九五三年二月，劉生容與陳香閣女士結婚，並定居於臺南縣新營鎮，持續繪畫創作。一九五五

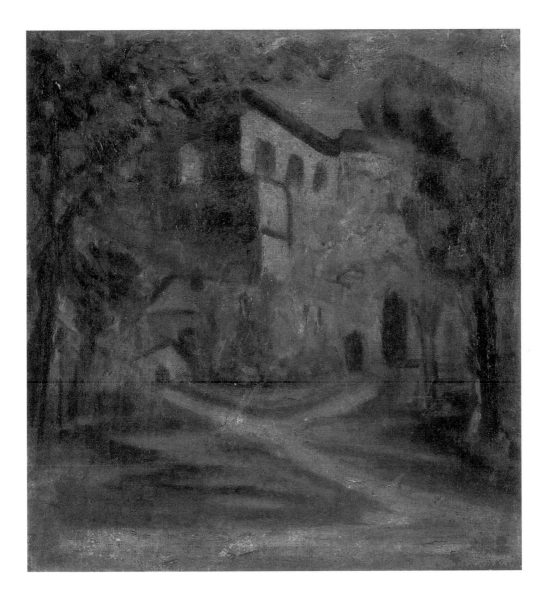

2 訪談攝影家柯錫杰。陶文岳
採訪（臺北市，2015.11.18）。

劉生容　庭園秋色　1950
油彩、畫布　53×45.5cm

到一九五六年，他開始參加南部重要畫展，例如台南美術研究會（簡稱南美
會，成立於1952年）和南部美術展覽會（簡稱南部展，成立於1953年8月，由
高美會和南美會聯合組織的展覽會，定期展覽）。一九五七年，劉生容以油
畫作品〈雞〉參加第十二屆省展並獲得「臺灣省教育會獎」殊榮，可以說是
他具象風格創作期的重要代表作。臺展是當時許多畫家努力尋找機會發表作
品登龍門之處，能入選或得獎都是增加畫壇曝光率和知名度的良機，這對自
學繪畫的劉生容而言，能和專業畫家共同競技，還能得到大獎不啻是最好的
肯定與鼓勵，也是榮耀。可惜的是，〈雞〉這張得獎作品早已消失散佚，

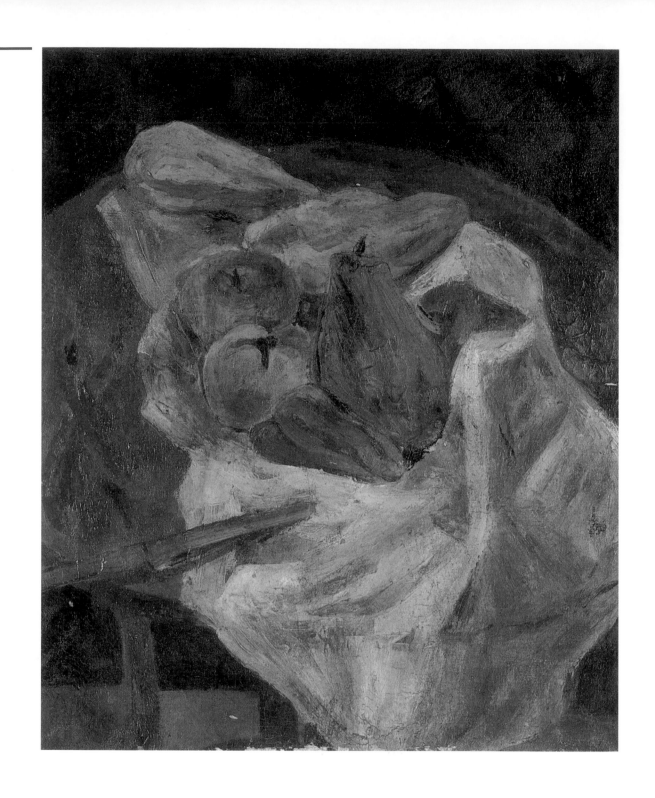

[上圖]
劉生容　靜物
1958　油彩、畫布
53×45.5cm

無緣一探其精湛創作，但就現存的兩張具象畫〈庭園秋色〉（1950）和〈靜物〉（1958）來看，就可以略窺他的繪畫風格與才氣。前者黝暗褐黃色調的風景畫統御了整個畫面，遠景簡單描畫洋樓房舍、中景幾株綠樹點景和近景的交叉石子路，帶有朦朧懷舊的色彩與情境，整幅畫以化繁為簡的氛圍取勝。後者〈靜物〉，則描繪一個老舊圓形桌面，在白色皺褶襯布上頭擺置著綠色瓜果靜物，兩支細長紅椒與斜放的水果刀，牽引著視覺動線。劉生容以

感性筆調表現這幅靜物畫，令人印象深刻。

赴日深造，改變畫風

　　一九六一年，劉生容獨自赴日深造，揮別了具象風格，開始轉變畫風為抽象風格。這時期他的創作融入了音樂性節奏的抽象表現，發展「交響詩」系列，依照顏色的創作命名，有白、綠、金交響詩等系列作品產生。一九六二年開始，他相繼在日本東京銀座竹川畫廊和赤坂新田畫廊舉辦個展，在東京藝壇備受好評，開始嶄露頭角。日本知名的藝評家朝日晃與劉生容友好，曾回憶敘述說：「我們巧合地不但是同年次的人，而且我們彼此之間更可以共同的欣賞馬斯奈的〈泰綺斯暝想曲〉，以及薩拉沙泰的小提琴〈流浪者之歌〉。」[3] 他認為劉生容繪畫創作與音樂之間有重要關聯性：「劉生容與音樂之間，從一九六二年的作品〈交響詩〉，以及被認為同年作品的〈黑色的旋律〉，確實是意識到音樂，才以音樂為標題的作品」[4]

　　一位藝術家的風格形成，除了需具備獨特的創造「形式」（造形）的能力外，作品還要具備豐富的「內容」。簡易的說，「形式」就是構圖和創造能力，而「內容」則牽涉作品本身的結構與深度，兩者都缺一不可，才能成為重要的藝術家。而劉生容的繪畫創作正是形式與內容都具備而令人矚目的藝術家。一九六二年十一月，他在高雄《台灣新聞報》文化服務中心畫廊舉辦個展。一九六三年又在臺北國立臺灣藝術館舉行個展，其中作品〈時間與空間〉被送選參加「第七屆巴西聖保羅雙年展」，另一件作品〈交響詩〉則參加了「第三屆法國巴黎國際青年雙年展」。

　　一九六四年一月二十三日，劉生容與曾培堯、黃朝湖、陳英傑、柯錫杰、許武勇、莊世和、鄭世璠

3　《方圓之間——劉生容紀念展》（臺北市：臺北市立美術館，1997.8），19。

4　臺北市立美術館，1997.8，19。

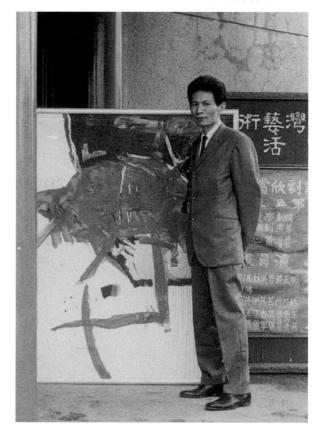

1963年，劉生容的作品〈時間與空間〉參展第七屆巴西聖保羅雙年展。

5 《方圓之間——劉生容紀念展》（臺北市：臺北市立美術館，1997.8），110-111。

6 莊伯和，〈劉家的另一對父子畫家——劉生容、劉文裕〉，《雄獅美術》第111期（五月號，1980）：69。

等共八人成立「自由美術協會」。十月參展「第九屆台灣南部美術協會」。一九六五年，他參加國立臺灣藝術館主辦的「自由畫展」和「第九屆台灣南部美術協會」聯展。一連串的個展和聯展，並與南部重要畫友們合組畫會，奠立了他在臺灣畫壇的地位。這一年，他開始以中國傳統民間用品「燒金」來拼貼創作，起因源自一位日本好友亡故，他想要用傳統燒金紙來紀念他，而他的靈感得自於「幼年聽祖母談起『燒金』的不可思議的傳說。金紙燒了，已化爲烏有，爲什麼在彼岸的陰間，還能變爲金錢呢？在孩童的心中，怎麼說也是不可思議的。這些回憶又重新出現在我腦海裡；我凝視著熊熊火焰，焚燒間，忽然，我的心裡湧起了新的生命感。那些殘留金紙的色彩，四周的黑色燒痕，以及火焰的色彩，都扣住了我的心弦，不知不覺地，就採取拼貼作風，把有燒痕的金紙貼在畫面上。」[5]「燒金」的拼貼創作是他成熟與獨特創作風格的濫觴。

▎豐沛的創作展現與豐收

　　一九六六年無疑是劉生容被生命之神眷顧的幸運年，他在日本東京麻布保羅畫廊（Paul Gallery）舉辦個展，當時日本許多著名畫家與重要藝評家皆到場賀喜外，還有各國駐日外交使節也親臨會場參觀，場面盛大而熱鬧，對客居異鄉的臺灣藝術家而言，無疑是極大的鼓舞和榮耀。而他的作品〈暝〉和〈結〉被日本東京國立近代美術館和日本神奈川縣立近代美術館收藏，都是劉生容的重要大作。《日本時報》說他的藝術創作：「以黑、紅、金三色爲主色，具有空間的調和以及性格和哲學的動力。是以中國傳統的筆墨畫爲基礎，受到西洋立體派的影響，蘊藏著永不消失的幻想，以及存在的力量。」[6] 當時在保羅畫廊展出的三十六件作品，賣出了二十八件，即便他畫展結束後回到臺灣，仍有日本慕名者來信追購，讓他聲名大噪，成為真正活躍於日本藝壇的臺灣畫家。

　　劉生容在一九六七年時，全家移居日本岡山市（1974年8月，正式取得日本國籍，以「三船」為姓），一九七〇年五月，劉生容的作品〈圓系列

[右頁左上圖]
饒富意味的劉生容影像。（何慧光攝影）

[右頁左下圖]
1966年，劉生容攝於日本東京麻布保羅畫廊個展，圖左作品即〈結〉。

[右頁右圖1]
劉生容旅法時在塞納河畔留影

[右頁右圖2]
1981年，劉生容和次子劉文裕及女兒劉妙珍於凡爾賽宮前合影。

[右頁右圖3]
劉生容積極培育子女的藝術涵養，次子劉文裕（中）亦為抽象畫家，圖為1981年，劉文裕赴法時期與劉文彰（右）、劉文隆（左）合影於校園廣場中。

[右頁右圖4]
約1968或1969年，劉生容夫婦移居日本岡山後，合影於日本岡山火車站地標桃太郎雕像前。

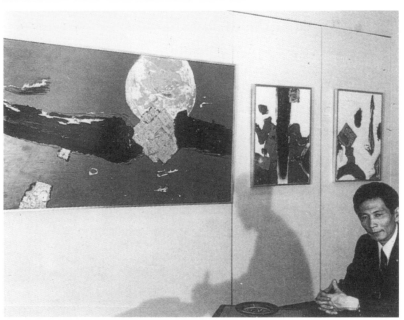

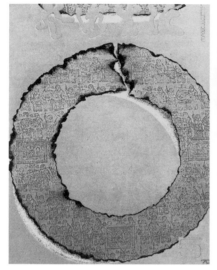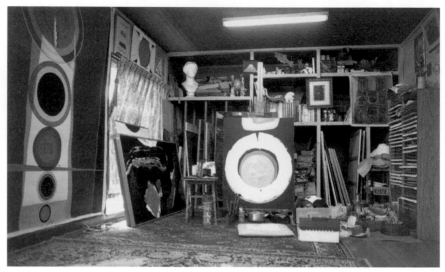

No.326〉獲日本知名的《藝術生活》雜誌五月號選為封面,另外〈圓系列
No.86〉則被日本神奈川縣立近代美術館收藏。一九七三年起,他開始將創作
元素「燒金」與「甲骨文」結合於畫作上,又創造他藝術的另一個高峰。之
後,劉生容由「燒金」系列創作延伸「木枯」創作系列,甚至畫家不再以主
題命名,繪畫題目直接以數字標記代號,就和許多東西方抽象畫家一樣,以
數字或年代來標記畫作,如同 「無題」,不想讓觀者受限在畫面,而引申更
寬廣的想像空間。圓形的構圖在劉生容的創作中始終是一再重複的探討與創
作,後來更以「圓」系列來命題。

　　劉生容雖長期旅居日本,但仍關心臺灣南部藝術發展,一九七三年在高
雄市與莊喆、朱沈冬、李朝進、羅清雲、黃鳴韶、劉鍾珣和葉竹盛等現代畫
家們共同舉辦現代繪畫聯展,除帶動與刺激南部許多現代畫會的成立外,並
積極推動南部現代藝術發展。一九七六年他參加日本「第一美術展」獲會員
獎,亦多次代表日本參加國際性展覽,如加拿大國際美展、日法現代美術交
流展和西班牙國際美展,先後得到國際性繪畫大獎。

　　臺北市立美術館成立於一九八三年十二月,為臺灣第一座現代美術館,
而這座位於臺北圓山附近的白色當代方形建築,亦是作為象徵臺灣現代藝術
發展與見證的里程碑建物。一九八四年,開館舉辦盛大的「中華海外藝術家
聯展」,劉生容接獲邀請,展出複合媒材抽象作品〈祿〉,除了他慣用燒金

劉生容的腳步遍及各地,他的作品在1970年之後也隱藏著萬有動能。

〈交響詩〉被高雄市立美術館收藏前始終懸掛在劉生容
新營家中的客廳牆上(圖為劉生容女兒劉妙珍)

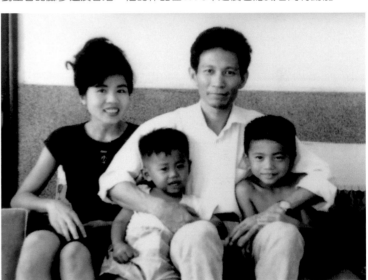

劉生容夫婦及次子劉文裕、三子劉文隆合影於家中。

攝影家何慧光收藏有劉生容早年之南美展得獎作品,亦
與劉生容相交甚深。

2015年12月6日,劉生容夫人及三子劉文隆於訪談中憶起劉生容,相視而
笑。

劉生容早年和人類學家陳奇祿教授到原住民部落收集了許多原住民文物，千辛萬苦從山上帶下來。圖為劉生容收藏之國寶級排灣族雕刻，高約4公尺，為排灣族佳興村張進寶家屋立柱（1958年），在陳奇祿教授所著《臺灣排灣群諸族木雕標本圖錄》有詳細研究成果。當年收藏的原住民文物現都存於日本岡山。（上圖為立柱的局部）

紙拼貼外，畫面紅白底色強烈對比，中央刷了兩筆黑色渾厚的線條符號，頗具禪意構思，大膽創意而具現代感。同年的十月他還在高雄「一品畫廊」舉行父子聯展，但因突感腦部不適，隨即返日就醫於岡山大學腦外科，卻病逝於一九八五年四月十四日，年僅五十七歲，痛失於臺灣和日本畫壇。

後記

　　中國著名的文學家沈從文曾經說過：「人生實在是一本書，內容複雜，分量沉重，值得翻到個人所能翻到的最後一頁，而且必須慢慢的翻。」以劉生容而言，從二十一歲自學繪畫、踏足藝術開始創作算起，前後達三十六年，他的創作不囿於傳統和現代，優游於古今空間，提煉傳統民間元素再創新意，這份執著與好奇探索的心靈和源源不絕的創作能量是最令中日畫壇無法忘懷他的原因。

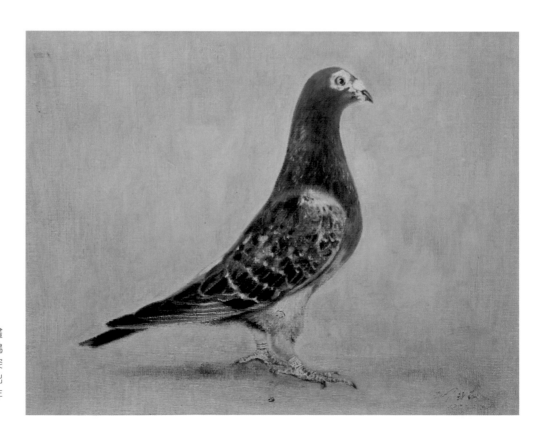

劉生容愛鴿、賽鴿也畫鴿，他畫過二十多幅的鴿子，從鴿子的身形和姿態，劉生容可瞬間辨識出鴿子的良莠（圖為1977年的作品）。

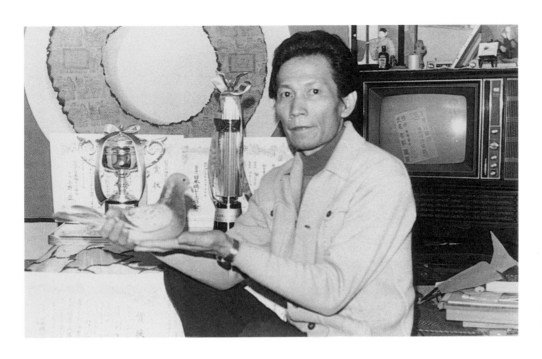

劉生容擁有辨識良鴿的神眼，手中有愛鴿，身邊俱是賽鴿獎狀、獎杯。

其實劉生容除了藝術創作外，也拉小提琴，同時收藏、研究小提琴，數量多達上百把，甚至還養鴿和賽鴿，而且都達專業水準，例如：「劉生容和知名的臺南企業家許文龍同年，他引領許先生進入音樂欣賞領域，包括後來許先生熱中於小提琴演奏和小提琴收藏也深受他的影響。除了小提琴之外，早在六十年前，即以他獨特的眼光發掘原住民文物的藝術價值，曾多次偕同人類學權威陳奇祿教授進入原住民部落考察。為數不少的排灣族文物，目前即保存於日本岡山市的劉生容紀念館。另外劉生容熱情好客且幽默，對朋友情義深厚，五湖四海交友廣闊，對人沒有階級貴賤之分，極受朋友間的歡迎，大家都喜歡和他相處，每次只要一回臺，所有朋友都來聚集邀約。」[7]

另一方面他養鴿、賽鴿經驗豐富，還得到「賽鴿之神」的稱號。他的長子劉文彰回憶說：「父親不但是日本國內賽鴿界的常勝軍，就是聚集世界各地強手的日本國際鴿社，父親也是連續九年得獎（第十年因病未能參加），我想至今大概還無人破其紀錄吧！」[8] 可以說，他的一生實是多彩多姿。一九八五年，日本國際現代美術家協會有鑒於劉生容的藝術成就，特別為他在東京有樂町朝日畫廊（Asahi Art Gallery）舉行「中國鬼才畫家劉生容紀念展」，以紀念他在繪畫上的成就。而臺北市立美術館則在一九九六年典

7 訪談劉生容夫人陳香閣女士和三子劉文隆先生。陶文岳採訪（臺北市：2015.12.6）。

8 劉文彰，〈憶父親〉，《懷念劉生容》（日本岡山市：劉文彰，1998.8），29。

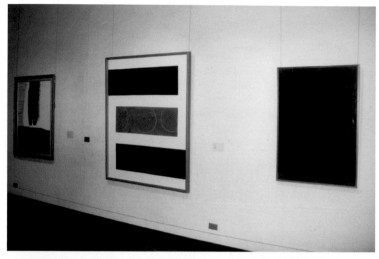

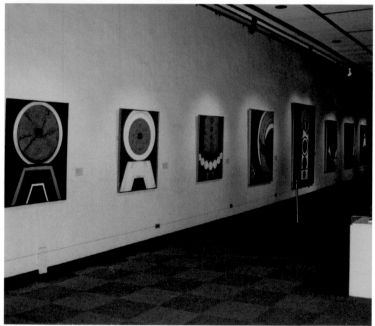

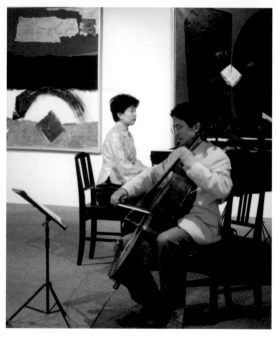

藏了劉生容甲骨文系列的重要作品〈甲骨文系列No.17〉，並於一九九七年四月二十六日，主動策劃「方圓之間——劉生容紀念展」。另外，一九九九年五月，包含以繪畫、音樂和建築為主的劉生容紀念館成立於日本岡山市，之後每年並邀請國際知名音樂家（包含鋼琴家、小提琴家和聲樂家等，例如日本知名小提琴家久保陽子、世界知名美國鋼琴家露絲・史蘭倩絲卡[Ruth Slenczynska]等）前後舉辦了上百場音樂演奏會，以彰顯、紀念和回顧劉生容對藝術創作的貢獻。

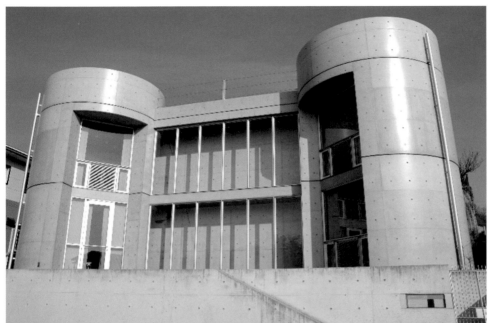

[左頁左下圖]
「方圓之間──劉生容紀念展」
展出劉生容許多重要代表作品

[左頁右下圖]
「方圓之間──劉生容紀念展」
開幕時特別由劉生容長子劉文
彰與愛女劉妙珍自日、法返台
合奏樂曲。

[左圖]
1999年5月，日本岡山市的劉生
容紀念館竣工，以清水模為主
體的建築體，顯得極為質樸典
雅。

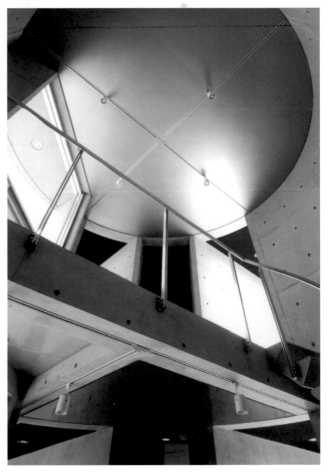

劉生容紀念館集建築、繪畫、音樂之大成，自開館以來已舉辦
上百場音樂盛會。（圖為劉生容長子劉文彰演奏大提琴）

劉生容紀念館存在方圓結構之中，光線穿透，空氣流動。

3.

劉生容作品賞析

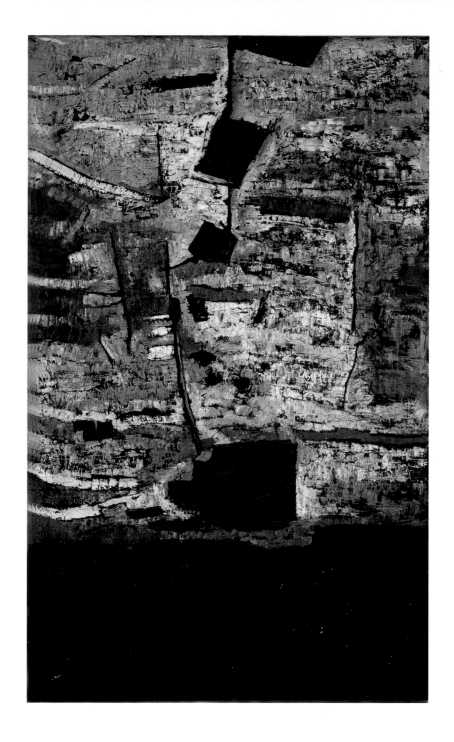

劉生容　交響詩

1962　油彩、畫布　162×97cm　高雄市立美術館典藏

　　劉生容創作的手法豐富多元，除了幾何抽象造形平塗表現的風格外，早期的作品也注重繪畫的厚重肌理和結構性表現，〈交響詩〉正是此時期重要的代表作。黑白灰這三種無彩的領域，沒有過多顏色的紛雜干擾，呈現一種暗喻內在的深層空間。厚實的堆疊筆觸與肌理，是劉生容理性與感性思維糾纏和矛盾表現的綜合體，單純的解讀「抽象」字義，望字生義就是將「形象」抽離，失去了具象輪廓的憑藉，讓觀者反而擁有更多寬廣的想像空間。此幅畫可以比喻說是表現一面滄桑的石灰牆也好，或是表現某棵斑駁龜裂老樹皮放大的局部也行，總之藝術家的內心情感豐富多變，沉浸在黑白泥濘的無彩表現中而耐人尋味。

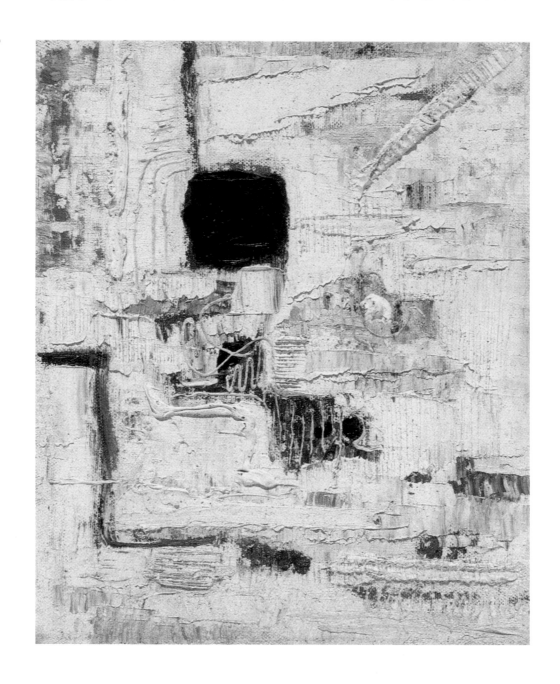

劉生容　白色交響詩

1963　油彩、畫布　27×22cm

劉生容對音樂的喜愛源自於家學，他的父親喜愛音樂、藝術，經常彈奏小提琴、鋼琴，他從小耳濡目染，不僅如此，他也受三叔劉啟祥影響很深。他拉小提琴的造詣，雖是業餘卻也具備相當水準。音樂與繪畫雖分屬於不同領域，前者靠聽覺聆聽，後者使用視覺創作，但可以說在某種程度上的內心共鳴是相近的。創作抽象畫鼻祖俄國畫家康丁斯基，將古典音樂旋律和節奏融會貫通表現於畫面上，他使用不同符號與線條的造形表現，帶領我們沉浸於類似音樂的視覺想像中；劉生容創作的〈白色交響詩〉雖是油畫小品，卻可以從中約略感受音樂律動與節奏感，如同他在拉小提琴前的試音練習，畫面隱約流露出的紅顏色基底，就像他內在的豐沛情感，經由堆疊塗抹表現的白色筆觸和肌理呈現，輕鬆自在，隱約地散發出充滿詩性的樂音。

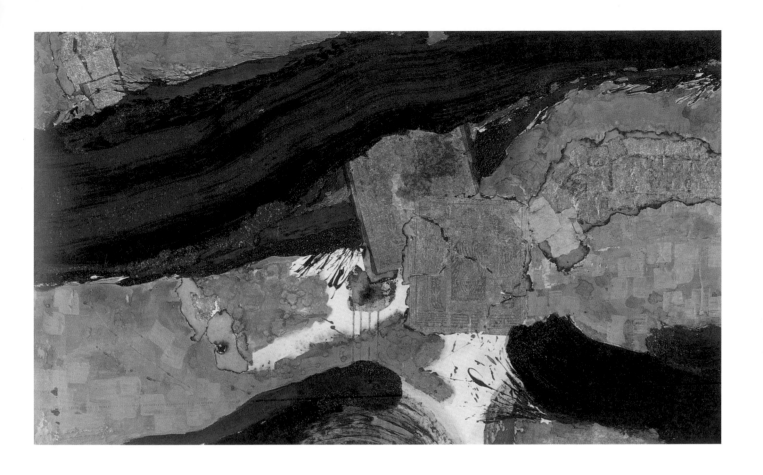

劉生容　燒金系列No.4

1965　油彩、拼貼、畫布　97×162cm

　　這裡就像一個內視鏡世界，透過儀器被鏡頭放大後的物體，變成可精確清晰地觀看。裡頭充滿各類細微駁雜異體分子：有斑駁金紙紋理結構，有褐黃色方型筆觸堆疊簇擁，有被火烙印下依偎暈黃的金紙殘片，在點點橫甩斑斕油彩痕跡中，當然還夾雜畫家心情激昂塗抹的紅顏色渾重筆觸。由左至右斜上流經畫布的肌理表層，刷筆的痕跡猶如緩緩流動的炙熱岩漿，覆蓋並包容住畫家不欲人知內在的熾熱情感。劉生容常常利用拼貼造形破壞傳統繪畫中恆常結構，他不按牌理出牌的創作方式，常常在大膽創作中，求得新意。

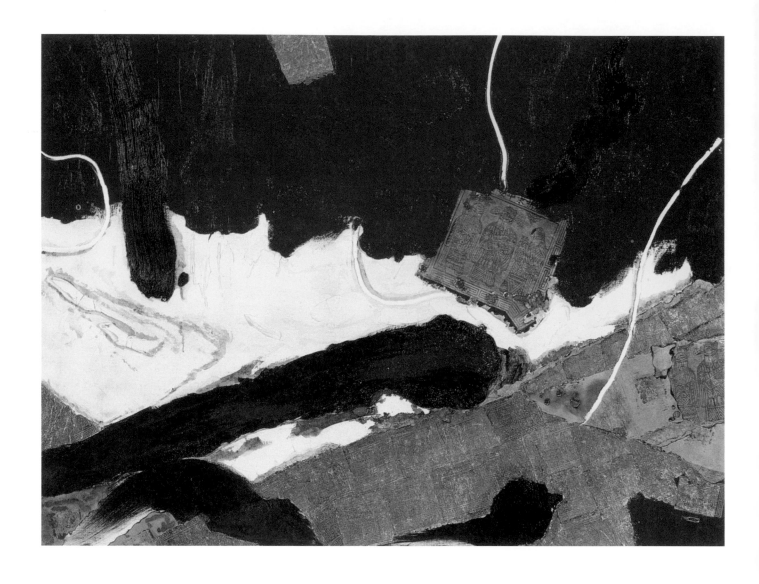

劉生容　燒金系列No.6
1965　油彩、拼貼、畫布　97×130cm

劉生容對畫面質感的追求很重視，早期的繪畫注重結構性，當他加入了拼貼手法後更是在創作上如魚得水；不同材質介入畫面形成不同空間層次要求，同樣也考驗著他對材質屬性的掌握和運用。〈燒金系列No.6〉就處在創造、破壞與重建的創作循環過程。拼貼金紙仍舊是畫面所關注的焦點，強烈的紅白顏色對比讓整體的內蘊精神提升起來；有趣的是在這些環環相扣的畫面結構中，總會適時的在上下左右，抹出一筆粗黑線條或細白線條衝撞平衡的結構，形成律動感，讓作品多了觀看冥想趣味。

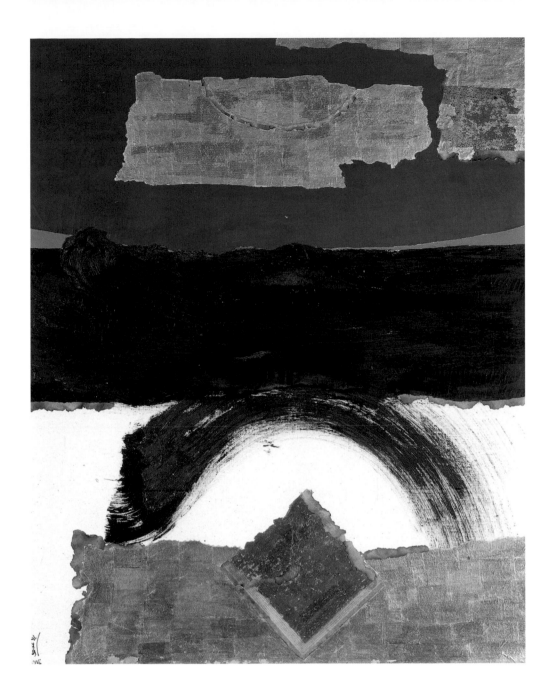

劉生容　燒金系列No.1

1966　油彩、拼貼、畫布　162×130cm　臺北市立美術館典藏

　　〈燒金系列No.1〉是一件兼具理性和感性的作品，作者恰恰將作品分成紅、黑、白三種顏色來創作。紅顏色在黑色襯托下呈現穩重與亮麗的色彩基調，白色因黑色的對比下形成空間的轉折。劉生容利用燒金和方形金箔的拼貼質感，增加畫面造形和肌理的細緻變化，在畫面橫向性的色彩平塗中，大膽加入圓弧形的筆觸表現，並連續運用兩次重疊的紅與黑筆觸，從白色空間中洋溢出感性筆調，抽象結構正是他冥想下有關精神力度的展現，如果說宇宙洪荒的產生，從無到有的混沌演進過程，藝術家正是建構此精神新世界的創造者，在揮灑中表現出新意。

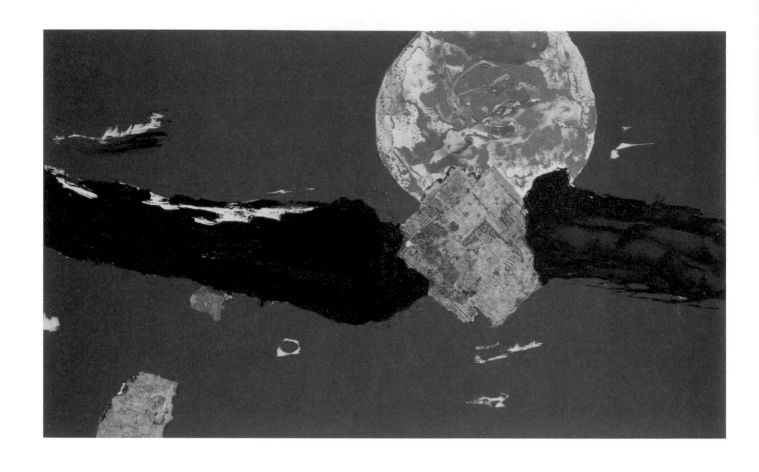

劉生容　結
1966　油彩、拼貼、畫布　97×162cm　日本神奈川縣立近代美術館典藏

　　一九六六年對劉生容而言無疑是豐收年，這一年除了在日本東京麻布保羅畫廊開個展外，其中有兩件重要作品分別為日本的東京國立近代美術館和神奈川縣立近代美術館收藏，而〈結〉正是後者收藏的重要作品，充滿東方大紅色，首先在視覺上就很搶眼。畫作本身構圖單純，內容是一個棕黃色系圓形，畫中間左右各有一道粗獷黑色筆觸由外向內橫刷，接觸點是兩件拼貼菱形且邊緣灼燒過的金紙圖形，另外有小部分碎金紙裱於左下。他素秉以簡馭繁的創作道理，畫面由幾個簡單元素構成，沒有過多複雜瑣碎的筆觸干擾，某種不言而喻的東方意象隱喻其中，提升畫面的視覺純粹度。

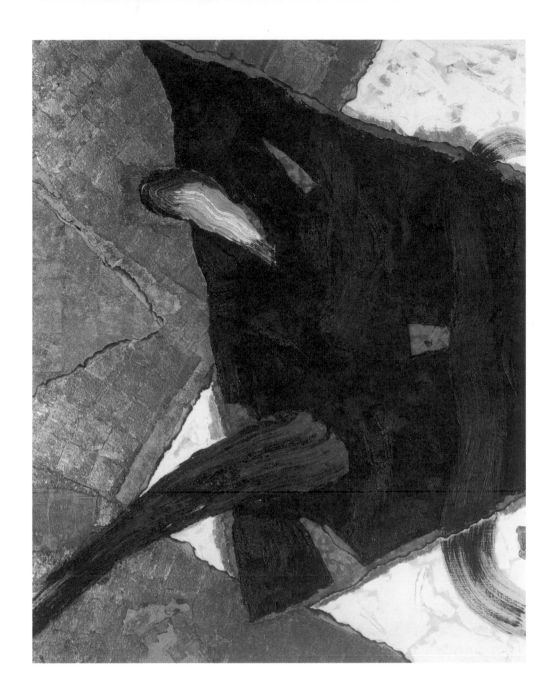

劉生容　暝

1966　油彩、拼貼、畫布　162×130cm　日本東京國立近代美術館典藏

　　〈暝〉在一九六六年由日本東京國立近代美術館收藏，這件作品不同於一般在畫面上僅象徵性點綴拼貼的形式，在劉生容拼貼金紙創作的作品中具有里程碑的意義。整幅作品有超過三分之二的面積，大量拼貼金紙，另有使用黑色油彩覆蓋成矩形結構，形成斜向交叉構圖。三道紅黑白筆觸率性而自由的破壞原本建構的畫面秩序，造成空間層次上的互動變化。可以說是理性的拼貼和感性的筆觸交疊，產生某種矛盾的視覺衝突情境，像夢魘式的壓迫穿越冥想時空。在畫家心底或許想藉由畫面上大膽衝突的再現，沉澱和抒發東方精神與情境。

劉生容　木枯（上圖為局部）

1969　油彩、拼貼、畫布　116.5×91cm

　　自然的四季演繹，萬物生死榮枯的循環交替，在敏感的藝術家心裡，是最好的創作題材。劉生容「木枯」系列創作，以大自然為豐厚的創作泉源，木石花草包羅萬象的造形皆是他取之不盡的創意能量元素。哪怕是一片單薄的葉片紋理也沉澱著厚重的文明歷史遺痕，所以楓葉現成物拼貼，就像傳詠經典詩篇，迴響縱橫古今。紅顏色的底，象徵古老東方傳說情懷，突如其來渾厚驚蟄筆觸的展現，似乎劃破時空界限，濃郁的墨黑駕馭著藝術家桀驁不馴的才情，在畫面中交錯翻滾，見證過去、當下與未來……。

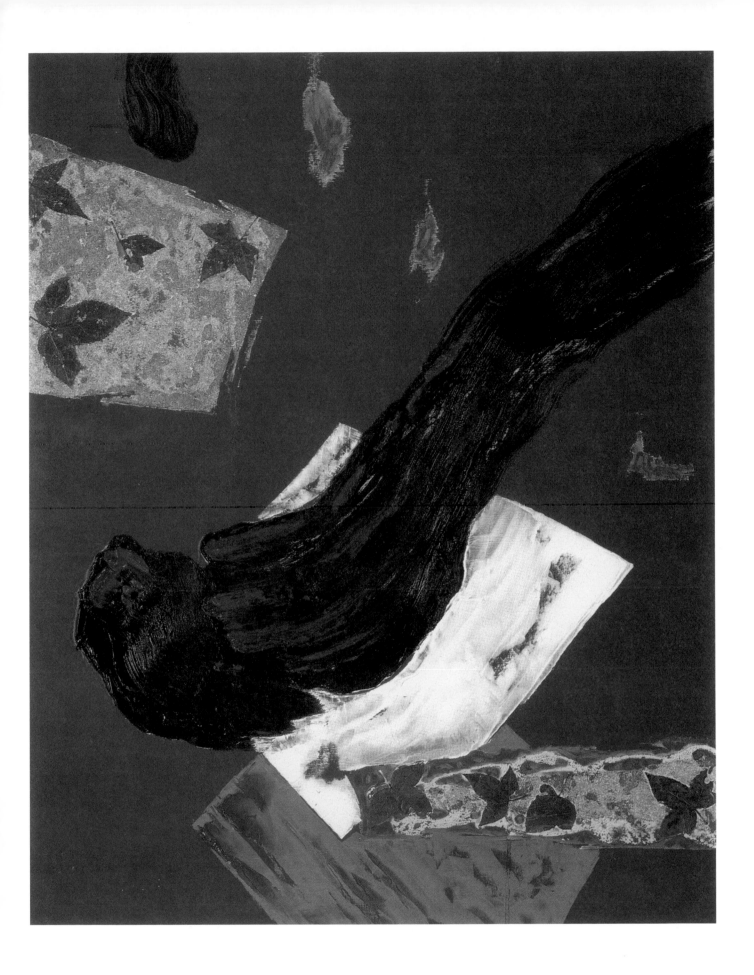

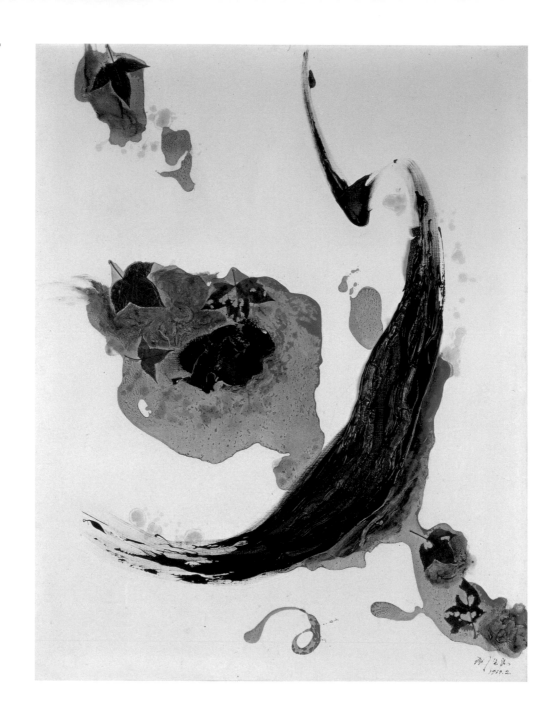

劉生容　木枯（右頁圖為局部）

1969.2　油彩、拼貼、畫布　116.5×91cm

　　大自然榮枯現象包藏著生命基礎的生存狀態，花草樹石所衍生的生活細微觀察，對敏感
的藝術家而言都是創作的重要啟發與生命見證。劉生容大膽在畫面留白，以樹葉為現成物，
成為營造詩意基底；他發揮自然創意精神，簡單筆觸刷痕從空而降，打破孤寂與沉默，起始
間充滿輕盈又凝重地書寫韻律和聯想氛圍。畫家藉由單純的創作語彙自由創作，自然瀟灑，
突破了空間界限，散發出東方禪意精神，在空靈、對比、詩性、節奏……中，處處存在著頓
悟和漸悟的冥想，令人無限遐思。

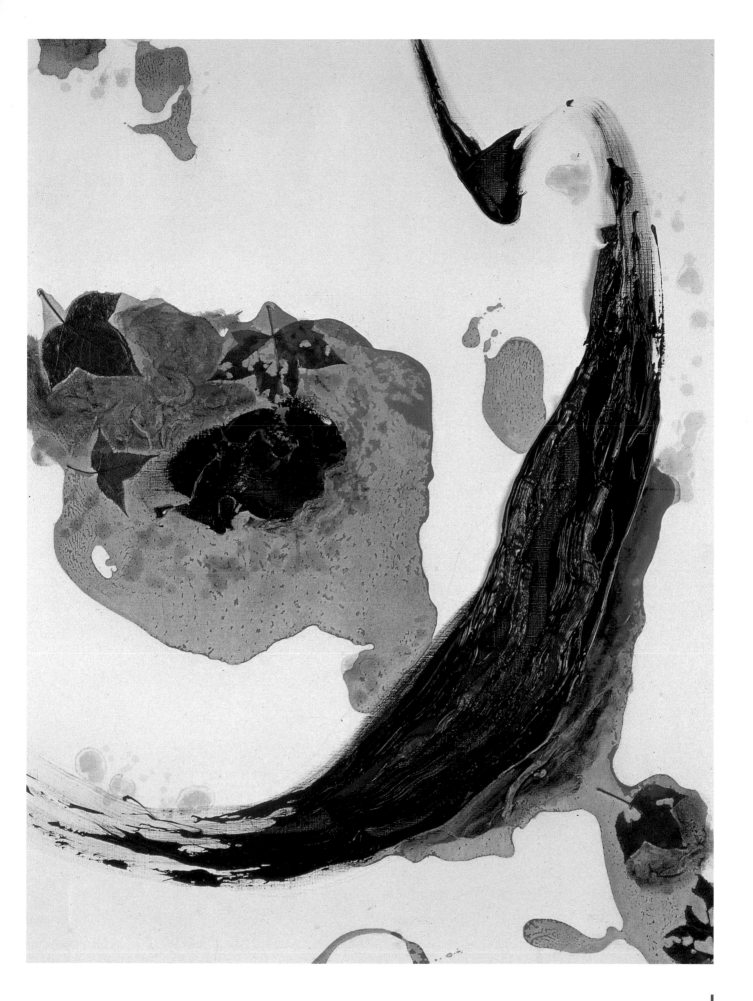

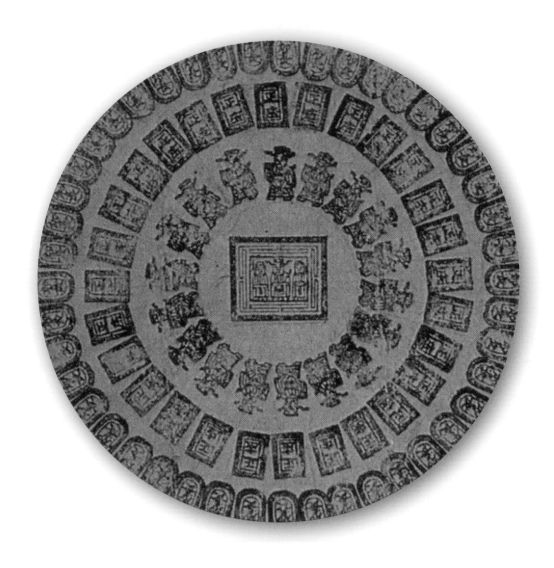

劉生容　圓系列No.86（上圖為局部）

1969.2　油彩、拼貼、畫布　160×129.5cm　日本神奈川縣立近代美術館典藏

　　〈圓系列No.86〉在一九七〇年由日本神奈川縣立近代美術館收藏，幾何造形是理性抽象不可少的創作元素，它將感性的筆觸排除，純然以造形結構展現創意。這件充滿圓形與圓弧形結構的作品，以紅白黑平塗的色彩為主，對比強烈，充滿韻律的動感和節奏。畫面主視覺即是特別拼貼金紙的圓造形，裡面的圖騰造像與文字符號依照順時針方向進行排列，深具暗喻和象徵意義。畫家藉由「看」的過程，發揮造形與結構美學，同時也呈現精準的設計感。

劉生容　No.106

1969.4　油彩、拼貼、畫布　162×130cm

———————————————————————————————

　　藝術反映「真實」，這裡所談的真實不僅止於我們所看到的真實世界，事實上透過不同藝術家眼中所創造的「真實」，範圍更加寬廣，包含抽象與具象，內與外不同的世界。〈No.106〉就是劉生容以紅色作為主調色，透過特殊敏感的審美意象，大膽搭配綠黃黑白等色彩，依照畫面不同等分需求安排，利用橢圓形、圓弧形與斜線面等幾何構成所創造的抽象世界；而充滿秩序的金紙裱貼與各顏色間結構的對比互動，呈現出暖色系的東方精神韻味，以及充滿律動感的畫面空間。

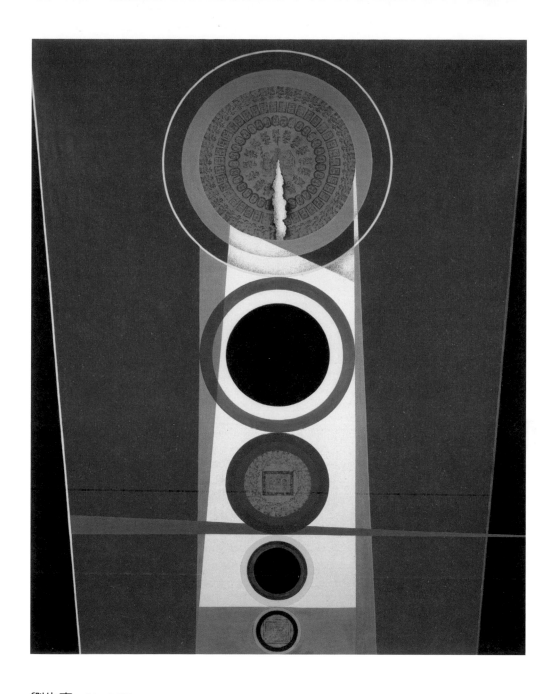

劉生容　No.607

1970.06.17　油彩、拼貼、畫布　227×182cm

　　〈No.607〉為劉生容創作中尺幅最大的作品，對早期前輩畫家來說，在那個年代創作如此巨幅作品是少見的現象。從一張拍攝於工作室的現存照片來看，這件作品被懸掛於畫室牆面上，可以看出他對此作之重視。這幅作品以幾何抽象風格構成畫面，圓形輪廓以垂直秩序、循序由上而下排列大小造形，就視覺而言，形成一個由小而大逐漸擴增或由大而小漸次縮減的現象。圓的構圖內容表現不一，其中有描繪不同色彩和粗細線條的環狀變化或是拼貼金紙，依照強弱節奏排列，最上層是裱貼米黃大圓形金紙，中間下方輔以層次變化，特別製造出燻裂的效果，和其他圓形成不同造形對比。劉生容對顏色的敏感考究，反映在創作大面積紅色的基底表現上，搭配左右兩方細黑尖長的三角形，使畫面上起了視覺左右平衡。我總認為「紅色」代表東方精神象徵，充滿了熱情與擴張視覺效果，劉生容創造的圖像語言讓顏色與幾何造形散發出蠢蠢欲動的宇宙神秘動能，令人印象深刻。

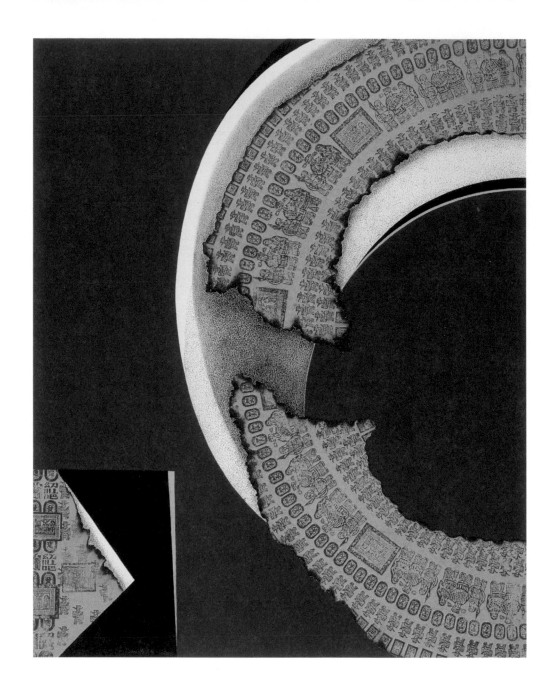

劉生容　No.330〔右頁圖為局部〕

1971.1　油彩、拼貼、畫布　162×130cm

　　記憶對人來說是一個很奇特的感覺，記憶包容著生命成長歷程，記憶也與潛意識的心理
有關聯，當然記憶更是跟著生活經驗而走。對劉生容而言，臺灣與日本是兩種不可分割的內
在記憶體，他出生於臺灣臺南縣，九歲就移民日本東京，兩種同質卻相異的地區豐富了日後
創作的養分，之後並受叔父劉啟祥繪畫與音樂的開導影響很深。〈No.330〉是一件百號的創
作大畫，平塗的紅色底色似乎暗喻著東方精神的象徵，他以圓、正方形和菱形的幾何結構作
為畫面的構成要素，裱貼的金紙，並以火燒灼形成不規則邊緣，增加欣賞的趣味性；而重複
性排列的福祿壽金紙圖案和文字造形，則強化了獨特風格的呈現。

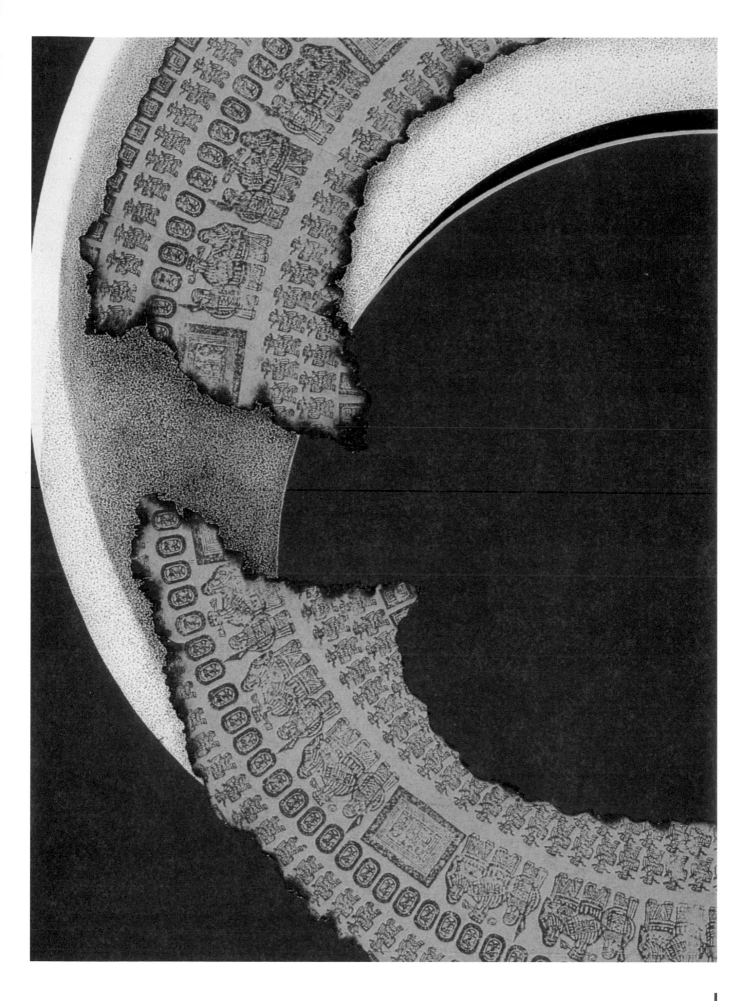

劉生容　No.712（上圖為局部）

1971.1　油彩、拼貼、畫布　91×72.5cm

　　一九六九年七月，美國太空船阿波羅十一號經過漫長的太空航程，終於在月球表面成功登陸，太空人阿姆斯壯率先在月球踏出了人類的第一步，這個步伐改變了人類以往對月球的諸多觀點，當然人類使用科技登陸月球成功的同時，也宣告了東方諸國對月球長久以來古老神話期待的幻滅。透過電視螢幕即時連線觀看到月球表面充滿了沉寂的大小坑洞，以及從月球看地球的另類觀看方式，對東西方藝術家的創作觀也產生強烈衝擊，想必劉生容也受此影響極深，而創作出許多與星球或太空有關的作品。如果說黃色象徵著光明與希望的感覺，劉生容以此作為底色，在圖中他畫了上中下三個大小不同造形的圓，排列方式，猶如凌空仰望或俯瞰角度，中間橫向的強烈筆觸，猶如驚鴻一瞥急逝的流星，強烈產生視覺性衝擊，在靜動之間深具對比性的張力。

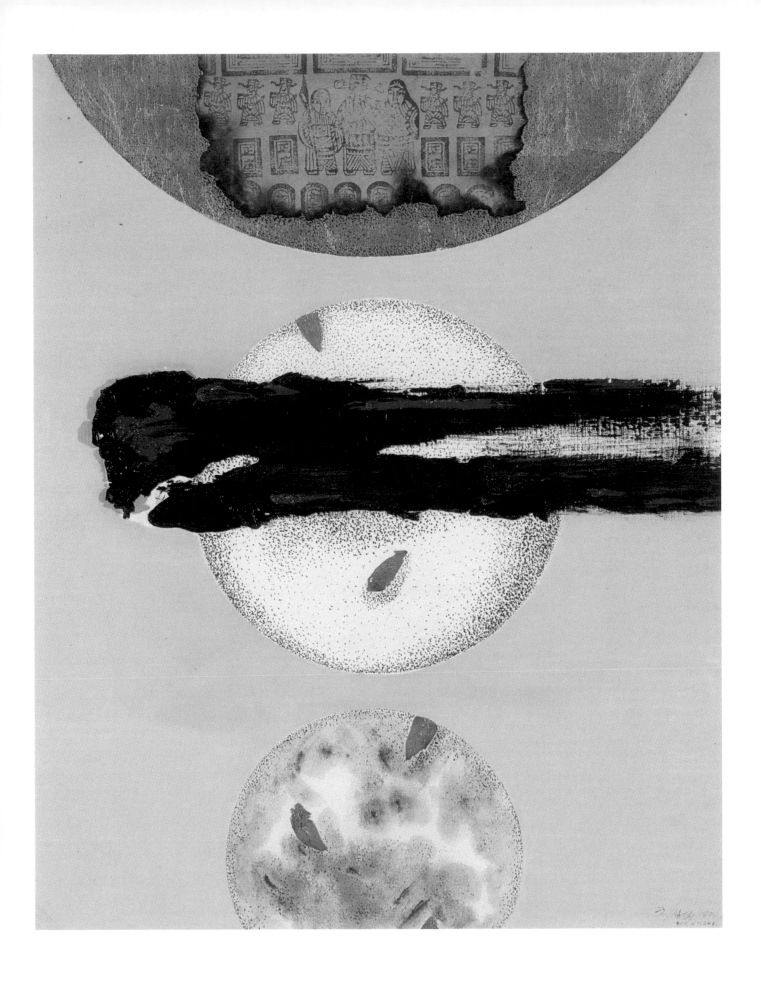

劉生容　No.1156（右頁圖為局部）

1971　油彩、拼貼、畫布　116.5×91cm

　　複合媒材是現代創作表現的新手法，有別於傳統繪畫過於單一性質創作，媒材本身的多元性豐富了創作質感表現。劉生容喜歡運用拼貼手法，正是想打破傳統繪畫材質局限，增加作品內蘊與深度。〈No. 1156〉是一件具備東方風格的作品，以紅顏色為底，強烈的色彩首先豐富了視覺感官，圖中大片面積裱貼上金紙，其四邊並有焚燒過的不規則痕跡，與規則的幾何構成形成強烈對比；下方理性平塗描繪有關月亮陰晴圓缺運行的黑白圖像軌跡，再下方有方形紫色框邊，其內又拼貼金紙，與上層福祿壽神圖像做相互輝映。直覺上這件作品具有設計的況味，好似在陳述古老東方的歷史故事，聚焦的金紙猶如紀念碑漂浮於紅色空間上，顯現濃郁的東方情懷。

劉生容　No.562

1972.1　油彩、拼貼、畫布　162×130cm

───────────────────────────────

　　劉生容對顏色的使用極為大膽，特別是對紅顏色的偏愛，或許在他心底直覺地認定紅色與東方有不可解的神祕淵源。然而他對於黃色系的創作運用也極為得心應手，作品〈No.562〉就是他重要的代表作之一。大中小圓的造形結構，他特別拼貼金紙或塗上黑紅顏色，或在圓的最內層，輔以單色系層次點染，形成不同材質上的肌理變化與秩序的美感。圓的造形結構對於東方人來說，代表完美與圓滿的精神象徵。劉生容喜歡藉由探究民間傳統風俗，思考歷史文化，捕捉與運用時代演繹下的不同情境，雖是抽象風格表現，卻也呈現東方典雅色彩與造形美學。

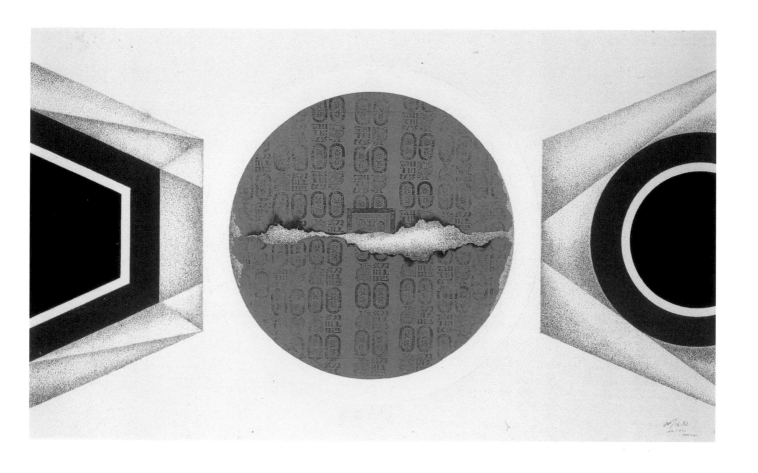

劉生容　No.1201

1976.8.20　油彩、拼貼、畫布　97×162cm

　　遠古時代對宇宙認知來自於「天圓地方」概念，在東方甚至於又衍生陰陽五行的運行法則，劉生容汲取不同養分元素創作，遊走在「自然」與「非自然」間的精神與現象探索。整幅作品猶如舞臺劇的布景陳設，揭開了宇宙戲曲表演的序幕。中間以金紙拼貼成正圓形，如同東方精神內斂沉澱的象徵，而中間像雲狀物的圖形橫向兩側，左圓形與右幾何圖騰結合，又如開啟混沌奧秘的宇宙。人總是思索著內外情境，在已知和未知間探索，藝術家為我們搭起這座幻想的橋樑。

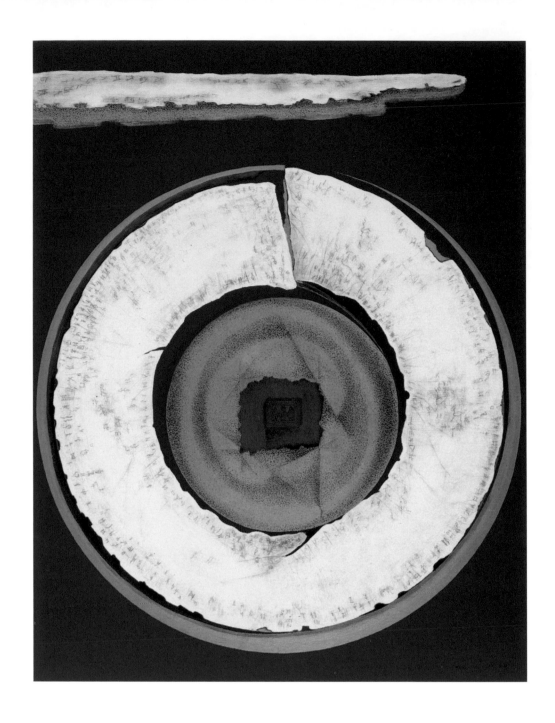

劉生容　甲骨文系列No.17

1979.3.1　油彩、拼貼、畫布　115×89cm　臺北市立美術館典藏

　　臺北市立美術館曾在一九九七年四月舉辦了「方圓之間──劉生容紀念展」，〈甲骨文系列No.17〉正是美術館典藏他有關甲骨文系列創作的代表作。此作以鮮豔的中國紅為底色，主體呈現玉玦的環狀體，外圍搭配冥黃色系線條，上頭橫出一不規則的長形骨狀物。劉生容的創作好似在追逐遠古的歷史蹤跡，在這些充滿骨質造形上，銘記許多甲骨文字，猶如浸蝕融入的歷史遺痕；圓的中心還拼貼方形金紙圖騰印記，與畫面基底結合，極具裝飾性與東方造形的美感象徵。

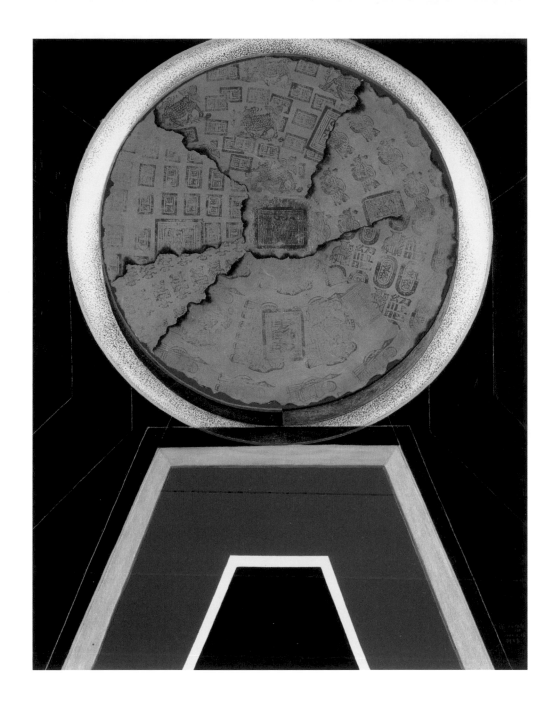

劉生容　圓系列No.1035

1982.2.17　油彩、拼貼、畫布　116.5×91cm

　　有時候總是好奇抽象畫究竟是要表現什麼，將可辨識的形象抽離後，如何去欣賞？又如何與畫交談？總體來說抽象畫強調「感覺」，畫家透過筆觸線條，或是幾何造形，將心靈感受表現於外在，這個創造的內在風景圖像或某種境界與狀態的追求，不僅是單純描繪自然間的光影變化而已，更重要的是創作者延展了內心世界，具備幻想和詩性的創作，擁有尋找無限的可能性。〈圓系列No.1035〉又是一件劉生容有關「圓形」系列的創作探討延伸，簡化的圓與類梯形或六角形對半結構並存的作品。拼貼圓形金紙，利用燒灼邊緣形成有趣的裂痕接縫，呈現圓轉狀態。底下硬邊線條造形和圓的圖像對比，如同陰陽的柔軟與剛強的視覺對話，劉生容的繪畫色彩並不屬於繽紛美麗的表現，然而卻令人難以忘懷。

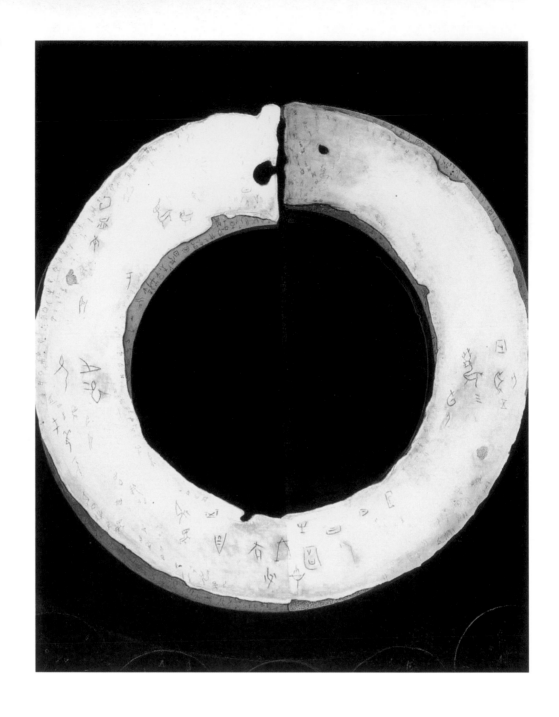

劉生容　甲骨文系列No.18

1982.3.22　油彩、拼貼、畫布　116.5×91cm

　　劉生容創造了許多圖案式的繪畫結構表現，「圓」無疑是他運用最為廣泛的圖形。許多靈感源於宇宙的星球造形，或是月亮運行的不同軌跡，有些創作圖像則取自於中國古代的玉璧結構，亦即中央有穿孔成扁平形狀；然而他更喜歡運用中間帶有缺口變化的玉玦造形，作為圖騰意象使用。〈甲骨文系列No.18〉以黑色為底，烘托白色圓形上有缺口的環狀結構，劉生容還寫上了許多甲骨文字，讓作品具備中國古老文化遺址的象徵意涵。我們知道甲骨文是中國已知最早的文字書寫形式，這種原始文字本身充滿了造形與創造的美感，畫家將其結合在繪畫創作上，同時也表現形式美的韻味。

劉生容生平大事記

・陶文岳製表

1928	・出生於臺南縣柳營鄉士林村，排行次男（四兄弟、一妹），父劉如霖、母蘇金鶴。
1935	・就讀臺南末廣公學校一年級。
1937	・全家移居日本東京目黑區。 ・就讀學風自由的卜モエ学園三年級，與日本知名女優黑柳徹子為同班好友。
1941	・父親去世，時年三十七歲。之後常至鄰近三叔父劉啟祥畫室玩耍，看劉啟祥作畫，夜宿其住處，漸受影響並從叔父學畫。 ・就讀日本東京玉川學園中學部，並開始學習小提琴。
1943	・舉家返臺，就讀臺南一中。
1946	・叔父劉啟祥亦舉家自日本返臺。 ・臺南一中畢業。
1949	・十月，開始自學繪畫。
1950	・一月，志願入伍服役，四月逃役。
1951	・藏於臺北縣新莊市樂生痲瘋療養院內，開始100號油畫創作。
1952	・歸隊自首，服役期間亦從事創作。
1953	・二月，與陳香閣女士結婚，定居於臺南縣新營鎮。
1954	・七月，長男文彰出生（現為牙醫師，定居日本）。 ・十一月，參展第九屆省展西畫部，作品〈靜物〉入選。
1955	・七月參展「第三屆南部美術展覽會」。 ・十一月，參展第十屆省展西畫部，作品〈靜物〉入選。
1956	・參展「台南美術研究會」。 ・五月參展「第四屆南部美術展覽會」西畫部。 ・七月，次男文裕出生（現為畫家，定居法國）。 ・十一月，參展第十一屆省展西畫部，作品〈花園〉入選。
1957	・七月，長女妙珍出生（現為音樂家，定居法國）。 ・十一月，參展第十二屆省展西畫部，作品〈雞〉獲「臺灣省教育會獎」。
1960	・十一月，三男文隆出生（現為牙醫師）。 ・十一月，參展第十五屆省展西畫部，作品〈靜物〉入選。
1961	・四月，獨自一人赴日深造，畫風由具象轉為抽象。
1962	・一月，於日本東京銀座竹川畫廊舉辦首度個展。 ・四月，於日本東京赤坂新田畫廊舉辦個展，作品〈交響詩〉、〈黑色的旋律〉等呈現畫作中的音樂性。

1962	・參展日本東京派畫會。 ・八月，返臺。 ・十一月，於高雄《台灣新聞報》文化服務中心畫廊舉辦個展。
1963	・於臺北國立臺灣藝術館舉辦個展。 ・作品〈時間與空間〉參加「第七屆巴西聖保羅雙年展」。 ・作品〈交響詩〉參加「第三屆法國巴黎國際青年雙年展」。
1964	・一月二十三日與曾培堯、黃朝湖、陳英傑、柯錫杰、許武勇、莊世和、鄭世璠共八人成立「自由美術協會」（其後會員名單稍有變動）。 ・十月，參展「第九屆台灣南部美術協會」。
1965	・參展國立臺灣藝術館主辦「自由畫展」。 ・十二月，參展「第十屆台灣南部美術協會」。 ・開始以中國傳統民間用品「燒金」來創作。
1966	・三月，參展「自由美術協會」於國立臺灣藝術館舉辦之第二屆「自由畫展」。 ・六月，於日本東京麻布保羅畫廊（Paul Gallery）舉辦個展。 ・六月，作品〈瞑〉獲日本東京國立近代美術館收藏。 ・六月，作品〈結〉獲日本神奈川縣立近代美術館收藏。 ・十一月，返臺策劃「現代日本版畫展」於國立歷史博物館展出。
1967	・參展「第九屆巴西聖保羅雙年展」。 ・全家移居日本岡山市。
1968	・十一月，四男世鴻出生（現為音樂家）。
1969	・參展西班牙馬德里國立現代美術館「中國現代美展」。 ・參展紐西蘭國際美展。
1970	・於日本東京池袋西武百貨公司畫廊舉辦個展。 ・五月，作品〈圓系列No.326〉獲日本《藝術生活》雜誌五月號選為封面作品。 ・作品〈圓系列No.86〉獲日本神奈川縣立近代美術館收藏。
1971	・於日本岡山天滿屋百貨公司畫廊舉辦父子（次子劉文裕）首度聯展。
1972	・於日本東京西武百貨公司畫廊舉辦父子聯展。 ・於日本岡山天滿屋百貨公司畫廊舉辦父子聯展。
1973	・於日本岡山天滿屋百貨公司畫廊舉辦父子聯展。 ・國立歷史博物館出版《劉生容繪畫選第一輯》。 ・開始將創作元素「燒金」與「甲骨文」結合於畫作上。 ・七月，與日本藝評家植村鷹千代在臺舉行中日藝術交流座談會。 ・成立「中日現代藝術交換展覽會」。
1974	・於日本大阪近畿百貨公司畫廊舉辦父子聯展。 ・參展第七屆全國美展。 ・八月取得日本國籍，以「三船」為姓。
1975	・參展日本東京都美術館「日華美術交流展」。 ・於日本大阪近鐵百貨公司畫廊舉辦父子聯展。
1976	・參展日本「第一美術展」獲會員獎。 ・於日本大阪近鐵百貨公司畫廊舉辦父子聯展。 ・作品〈圓〉捐藏國立歷史博物館。

1978	・作品〈圓系列No.1110〉捐藏日本廣島中國放送局。
1982	・參展加拿大國際美展，入選作品〈甲骨文系列No.17〉、〈圓系列No.1033〉。 ・作品〈甲骨文系列No.18〉獲第八屆「日法現代美術交流展」大獎。
1983	・作品〈圓系列No.1035〉獲西班牙國際美展獎。
1984	・參展臺北市立美術館「中華海外藝術家聯展」，展出作品〈祿〉。 ・十月，於高雄一品畫廊舉辦父子聯展。 ・十月，發病，返日就醫於岡山大學腦外科。
1985	・四月十四日逝世。 ・十二月，日本國際現代美術家協會於東京有樂町朝日畫廊（Asahi Art Gallery）舉辦「中國鬼才畫家劉生容紀念展」。
1986	・參展第十一屆全國美展，展出作品〈回憶〉。
1992	・參展第十三屆全國美展，展出作品〈甲骨文系列No.17〉。
1996	・作品〈甲骨文系列No.17〉獲臺北市立美術館典藏。
1997	・臺北市立美術館策劃主辦「方圓之間──劉生容紀念展」。
1999	・五月，以繪畫、音樂、建築三位一體的劉生容紀念館（Liu Mifune Art Ensemble）在日本岡山市成立。
2001	・五月，作品〈甲骨文系列No.17〉、〈甲骨文系列No.18〉、〈壽〉參展國立台灣美術館「形簡意繁──方與圓台灣當代藝術展」聯展。
2012	・作品〈交響詩〉獲高雄市立美術館典藏。 ・作品〈燒金系列No.1〉、〈回憶〉、〈黑色的旋律〉參展「非形之形──台灣抽象藝術」巡迴聯展於臺北市立美術館展出。
2013	・作品〈燒金系列No.1〉、〈回憶〉、〈黑色的旋律〉參展「非形之形──台灣抽象藝術」巡迴聯展於廣東美術館展出。
2016	・臺南市政府文化局出版《美術家傳記叢書Ⅲ歷史・榮光・名作系列──劉生容〈甲骨文系列No.20〉》。

▌參考書目

・雄獅西洋美術辭典編委會，《西洋美術辭典》（第五版），臺北市：雄獅美術，1992.9。
・《方圓之間──劉生容紀念展》（二版），臺北市：臺北市立美術館，1997.8。
・潘小俠，《台灣美術家一百年》（1905-2005），臺北市：藝術家出版社，2005.3。
・陶文岳，《抽象・前衛・李仲生》（初版），臺北市：行政院文化建設委員會，2009.11。
・莊伯和，〈小坪頂的法蘭西情調──劉啟祥的繪畫藝術〉，《雄獅美術》111期（五月號，1980）：頁50-64。
・莊伯和，〈劉家的另一對父子畫家──劉生容、劉文裕〉，《雄獅美術》111期（五月號，1980）：頁69-71。
・賴瑛瑛，〈燃燒生命的能量──劉生容1928-1985〉，《藝術家》247期（十二月號，1995）：頁334-342。
・顧獻樑，〈中日新畫因緣錄第一篇〉，《懷念劉生容》，日本岡山市：劉文彰，1998.8。
・劉文彰，〈憶父親〉，《懷念劉生容》，日本岡山市：劉文彰，1998.8。
・蕭瓊瑞，《台灣美展80年（1927-2006）（上）》，臺中市：國立台灣美術館，2009.10。
・蕭瓊瑞，《台灣美展80年（1927-2006）（下）》，臺中市：國立台灣美術館，2009.10。

▌本書承蒙劉陳香閣女士授權圖版使用，攝影家柯錫杰先生、攝影家何慧光先生、劉妙珍女士、劉文隆先生、蔡世鴻先生提供資料照片，以及劉陳香閣女士、劉文隆先生及柯錫杰先生接受訪談，特此致謝。

國家圖書館出版品預行編目資料

劉生容〈甲骨文系列No.20〉／陶文岳 著
-- 初版 -- 臺南市：南市文化局，民105.05
64面：21×29.7公分 --（歷史・榮光・名作系列）
（美術家傳記叢書；3）（臺南藝術叢書）

ISBN 978-986-04-8299-7（平裝）
1.劉生容　2.畫家　3.臺灣傳記

940.9933　　　　　　　　　　　　105004730

臺南藝術叢書　A045

美 術 家 傳 記 叢 書 Ⅲ ▎歷 史・榮 光・名 作 系 列

劉生容〈甲骨文系列No.20〉　陶文岳／著

發 行 人｜葉澤山
出　　版｜臺南市政府文化局
地　　址｜70801臺南市安平區永華路二段6號13樓
電　　話｜（06）632-4453
傳　　真｜（06）633-3116
編輯顧問｜馬立生、金周春美、劉陳香閣、張慧君、王菡、黃步青、林瓊妙、李英哲
編輯委員｜陳輝東、吳炫三、林曼麗、陳國寧、曾旭正、傅朝卿、蕭瓊瑞
審　　訂｜周雅菁、林韋旭
執　　行｜涂淑玲、陳富堯
策劃辦理｜臺南市政府文化局、臺南市美術館籌備處

總 編 輯｜何政廣
編輯製作｜藝術家出版社
主　　編｜王庭玫
執行編輯｜林貞吟
美術編輯｜王孝嬡、柯美麗、張娟如、吳心如
地　　址｜臺北市重慶南路一段147號6樓
電　　話｜（02）2371-9692～3
傳　　真｜（02）2331-7096
劃撥帳號｜藝術家出版社 50035145

總 經 銷｜時報文化出版企業股份有限公司
　　　　　｜地址：桃園縣龜山鄉萬壽路二段351號
　　　　　｜電話：（02）2306-6842

南部區域代理｜臺南市西門路一段223巷10弄26號
　　　　　　　｜電話：（06）261-7268
　　　　　　　｜傳真：（06）263-7698

印　　刷｜欣佑彩色製版印刷股份有限公司
初　　版｜中華民國105年5月
定　　價｜新臺幣250元

GPN　1010500396
ISBN　978-986-04-8299-7
局總號　2016-282

法律顧問　蕭雄淋